戦場

亀山亮

SHOBUNSHA

暗闇の深いうねりへと消え去った人々へ

ただ死者だけが戦争の終わりを見たのである。

——プラトン

戦争を撮影しに行こうと決めてから、死についてよく考えるようになった。実際に現場に行く前の10代のころ、自分が戦場で殺される情景を想像するようになっていた。なぜかいつも決まって、目が血走ったサンダル履きの若い兵士たちに怒鳴りつけられ、必死に命乞いをしながら頭を銃で撃ちぬかれるシーンが思い浮かんだ。そのたびに内臓を無理やりえぐり出されるような恐怖に襲われた。

エディ・アダムズが撮ったベトナム戦争のモノクロ写真が強く記憶に残っているせいかもしれない。現在の極端に自主規制されたメディアの状況からは想像できないが、写真と同時にムービーでも撮影されていた処刑シーンを、小学生のときに何度かテレビのゴールデンタイムに見た。解放戦線の若い兵士が後ろ手に縛られて路上に引き連れられて射殺される。幾条にも分かれた血が、まるで意思を持っているかのように地面を流れていく。そこに究極の暴力と恐怖が凝縮されていると感じた。

暴力がすべての事象を圧倒して、一番弱い存在から握り潰していく。死のイメージはひどく孤独で、暗い闇が無限に広がっていくようなものだった。登山家が究極の自己欲望をかなえるために山に行くように、いつしか自分も現場に行って撮影をやりぬきたいと、生意気に考えていた。

目次

- パレスチナ ……… 012
- ジェニン難民キャンプ ……… 045
- 父の死 ……… 051
- アンゴラ ……… 059
- ブラックアフリカ ……… 062
- キッシー精神病院 ……… 070
- リベリア ……… 079
- リベリア再訪 ……… 089
- 無法地帯へ ……… 099
- アフリカの水 ……… 106
- おわりに ……… 182

パレスチナ

２００１年、よく晴れた冬の寒い朝、パレスチナ人同士の内ゲバで殺されたイスラムジハードのメンバーの葬式を撮影しにガザ市内の病院の安置室に行った。白いシーツに包まれた遺体はまだ10代の男の子だった。傍らでは親族が嗚咽をもらして泣き崩れている。狂ったように泣き叫ぶ声が狭い安置室に響いている。カメラを持った顔見知りのドイツ人のカメラマンが、血で真っ赤になった担架を悲劇の象徴として、アングルを変えて何枚も撮影している。その姿を見て冷静になり、撮影に集中しようとする。

安置室の前には、覆面をかぶった男たちがカラシニコフ（1947年式カラシニコフ自動小銃）を持って、ただならぬ雰囲気で立っている。

「アラーハクバル（神は偉大なり）！」

参列者が遺体を神輿のように頭上に担いで叫んでいる。暴発寸前まで思いつめた若者たちの表情を見て、今日は何かが起きると確信する。使わない機材を車に置いて身軽になり、突発的な状況に対応できるようにする。年老いた小柄な父親が顔中を涙で濡らし、体を震わせながら、男たちに両脇を支えられて安置室から出てくる。

これまで何十回と見てきた、そしてこれからも続いていくパレスチナ人の情景。ただいつもと違うのは、イスラエル兵がパレスチナ人を殺したのではなく、パレスチナ人がパレスチナ人を殺したということだった。

イスラム社会ではシャヒード（殉教者）は天国に行くと信じられ、幸福な人生の結末として称えられるが、ふつうの人々の死生観は自分たちとあまり変わりないと感じる。葬儀の関係者が遺体と共に墓地に行くように大声をあげるが、群衆はその制止を聞かず警察署のほうへ向かう。

バリバリ、バンバン、バンバンバン――。

012

警察署に近づくと、横にいた覆面の男たちが、なんの前触れもなくカラシニコフを連射した。微かな硝煙の香りの中、あちらこちらで叫び声があがり、空気を切り裂くような甲高い銃声が街中に響きわたる。いきなり銃撃された警察はパニックに陥って滅茶苦茶に撃ち返してくる。もっと接近して撮影するため、彼らのあとを追いかけようとした途端、斜め前にいた恰幅のいいおじいさんがひっくり返る。葬列と関係のないおじいさんは何が起こったのかわからず、一瞬困ったような表情を浮かべたのち苦痛に顔を歪め、ふくらはぎから地面に血を滴らせて、その場に尻もちをついてしまう。カメラのファインダー越しにおじいさんを追うのをやめ、助けに行こうと思った瞬間、数人の男が駆け寄って彼を抱き起こす。人々は弾かれたように物陰に向かって散っていく。僕は物陰に身を隠しながら、逃げまどう人の波に逆らって銃声がするほうに向かって走る。群衆の中から血まみれの負傷者が抱えられていく。負傷者のほとんどは流れ弾に当たった一般市民だ。銃声は聞こえるが、どこから撃っているのかわからない。こんな状況で闇雲に動くのは危険だ。

イスラエルの占領下で、イスラエル軍から毎日のように攻撃され、挙句の果てにパレスチナ人同士が内ゲバで殺し合う。世界一人口密度が高いガザ地区にある最大の難民キャンプであるジャバリアキャンプで、一般人を巻き込み、己の復讐心に任せてカラシニコフを乱射する。その光景は悪夢か狂気の沙汰としか思えない。道路の真ん中に飛び出して男に走り寄って何枚か撮り、物陰に隠れた。銃撃が終わると突然、まわりにいた男たちが物凄い形相で摑みかかってきた。パレスチナ人同士の争いを外国人に見せたくないのだろう。

彼らのあまりの興奮状態に、このままだとフィルムを取りあげられてしまうと思ったとき、サンダル履きの男の子が現れた。まるで昔からの知り合いのように、さっと僕の手を取ると、男たちに有無を言わせず、キャンプの路地裏に連れていく。小さな手に導かれて迷路のような薄暗くて狭い路地を何度も曲がり、急に視界が明るくなると小さな広場に出た。そこにはドライバーのアシャラフがいた。アシャラフは元ボクサーで丸太のような腕

をしている。アシャラフの笑顔を見て、帰ってきたと安堵する。男の子が手を差し出してくれなかったら、あの状況を抜け出せなかったかもしれない。自分は混乱の中で無力な存在でしかなかった。

「シュクラン、ジャジーラ（本当にありがとう）」と男の子にお礼を言うと、彼はコクッと頷き、ぶかぶかの大人用のサンダルを引きずるようにして、路地をキャンプのほうへと戻っていった。小さな後ろ姿を見送りながら、今日は撮影を切りあげようと思った。

先に戻っていた日本人カメラマンのKさんは、青ざめた顔でタバコをふかしながら「ヤバかった。ヤバかった」と何度も呟いている。彼の肩を抱いて無事を喜んだ。

もうひとりの日本人カメラマンのMさんが戻ってきた。Mさんは「車に乗った男たちがやってきて、身を乗り出して物凄い勢いで銃を乱射していた」と言った。

「うまく撮影できた？」

「車との距離が近過ぎて撮影できなかった」

そんなMさんでも今回はさすがに大変だったようだ。撮影から戻りひと息ついて、さっきまでのことを呆けたように反芻するぐらいしかできない。わずかな差で、いまここにいられることに満足しきれない。どんどん大股で歩いていく。一緒に撮影に行くと、イスラエル軍のスナイパーが狙っている危険な現場でもお構いなしで、何度も驚かされたものだ。褒め言葉のつもりで「Mさんは怖いもの知らずの変態ですね」と言うと、髭で覆われた顔で「うっふっふっ」と嬉しそうに笑うので、本当に変態に見えてくる。

Mさんはパレスチナ人がするように両手を大きく広げ、タバコの煙を旨そうに吐き出した。大柄で髭面のMさんはカメラマンというよりは兵士に見える。

そんなMさんの脳内のアドレナリンが放出されて撮影に没頭できてしまう。凝縮された時間には、強いドラッグのような独特の中毒性がある。そんな陶酔は、けがをしたり死んだりしたら一瞬で断ち切られてしまうのだが。戦闘中は脳内のアドレナリンが放出されて撮影に没頭できてしまう。頭では理解できても気持ちが消化

014

日が傾くとガザの海から風が吹きつけ、放心して弛緩した意識にしみ込んでくる。ただの生物として「生きている」という感覚を強く認識する。しかしそれは、いつでも安全な日本に帰ることができる自分の身勝手な充実感なのかもしれない。感傷的になって、いつも眺めているはずの夕焼けから夜の帳に変わるまでの静謐な瞬間が、永遠に続くような気がする。メローな感じの無音の世界が闇に呑み込まれていく様は、恐ろしさと同時に儚さと脆さが混じり合う、奇妙な美しさがあった。

もしかしたら死の入り口もそんなものなのかもしれない。せめて死の世界ぐらいは穏やかで暖かく静かなものであってほしいとつくづく思う。

占領され抑圧されている者同士が殺し合い、憎悪と暴力の連鎖となって、今朝の霊安室でのシーンが明日の朝に繰り返される。

イスラエルが建設した分離壁に囲まれた、まるで巨大な刑務所のようなガザに住む、およそ150万人のパレスチナ人。

怒りと反発、そして絶望。逃げることができない現実。最悪だと思った状況が、新たな悲劇を体験するうちに、これでもましだと思えてきてしまうような日々。人々は魂を麻痺させて耐えていく。

9・11の直後、メディアはパレスチナ人の群衆がアメリカ同時多発テロ事件を喜んでいるように見える映像を流し続けた。そのため、自分の頭にも無意識に刷り込まれていた「自爆攻撃を繰り返すパレスチナ人＝テロリスト」のイメージが、パレスチナに撮影に行くたびにボロボロと剝がれ落ちていった。そして、いままでぼやけていた外の世界への意識が、少しだけはっきりしてきたような気がする。

また同時に、状況を正確に知るということは、自分自身が目撃し、肉体的に理解するということであり、現場で写真を撮るという行為は、それに適していると感じはじめた。

土地を奪われ、配給を頼りにつぎはぎだらけの生活をしているパレスチナ人の頭上に、数十億円のヘリや戦闘機が「テロリストへの報復」として爆弾を落とす。高価なハイテクの爆弾は、人々が時間をかけて再建した脆い生活を、蠟燭の火を消すかのように一気に吹き飛ばす。瓦礫の中に、USAと書かれたミサイルの破片と、男女

の区別もつかない埃まみれになった遺体がある。爆撃現場に行くと必ず言っていいほど子供たちが「俺たちを殺し続けているこいつを写せ」と言って、カメラを持った僕にミサイルの破片を差し出す。
僕たちは安全で快適な生活をしながら、「テロとの戦い」を報じるニュースを眺めている。多国籍軍提供の不鮮明なモノクロの爆撃映像はゲームのように無機質で、人が殺されている現場なのに、そこから叫び声や痛みを感じることはない。
爆撃で人が死ねば死ぬほど莫大な利益を得てほくそ笑む人間たちが存在する。巨大な経済システムが蠢いて、知らないあいだに人々は殺す側と殺される側に隔てられていく。
それまで通っていた中南米の紛争地よりも、パレスチナは現代史の歪みを直接的に感じさせられる現場だ。行くたびに悲しみが体にしみ込んで澱のように堆積していく。
日本に帰って気楽な生活に戻っても、パレスチナでの体験がフラッシュバックするようになった。腹の奥底から絞り出すような叫び声。こちらを凝視する眼。焼け焦げた匂い。胸を締めつけられ、握り潰されるような恐怖。
僕は戦場の空気感と情感を、普遍的なイメージに転化して写真にねじ込みたいと強く思うようになった。方法はわからなかったが、被写体の息づかいを荒っぽくてもいいからすくって削りとらなければならないと感じていた。遠くから望遠レンズを使って撮ることをやめ、現場に近づけないときは撮影を諦める。そして可能なかぎり被写体に寄り添って、迫力が足りなければもう一歩近づいて撮影する。彼らのそばにいて恐怖や切迫感を共有できれば、それが写真にうつるのは確かだ。
一瞬の力——自分が強く影響を受けた写真にはそれがある。対象に肉薄した先達の衣鉢を継ぎたい。コネもカネもない駆けだしのカメラマンには、それが唯一の心の支えであり、前に突き進むために絶対に必要なモチベーションだった。

016

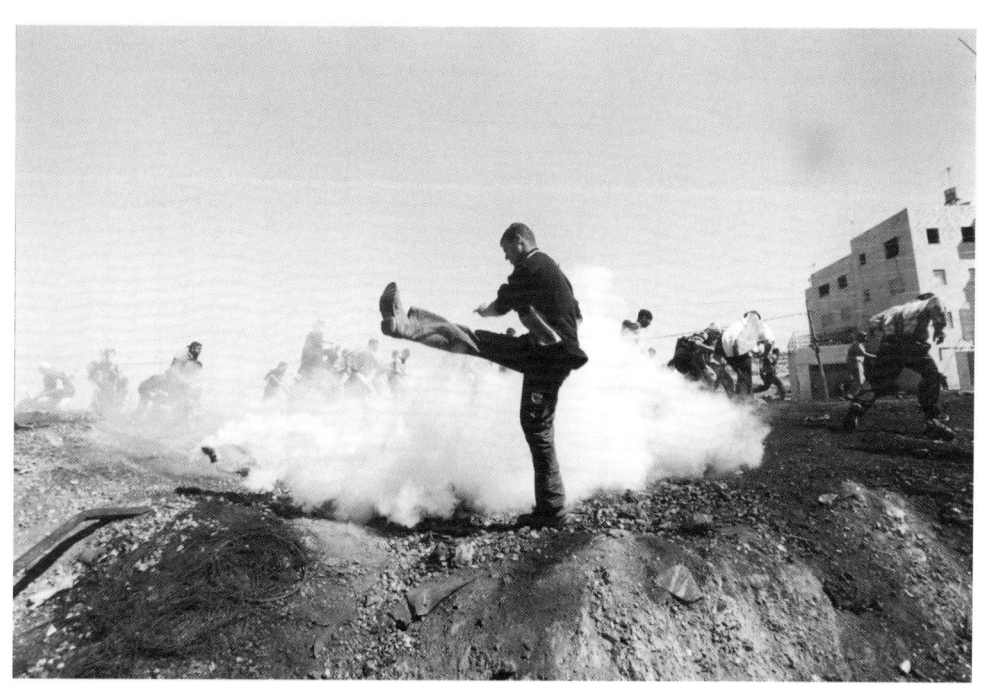
パレスチナ自治区ヨルダン川西岸地区ラマラ／2001年／イスラエル国境警備隊が撃った催涙弾を蹴り返す少年

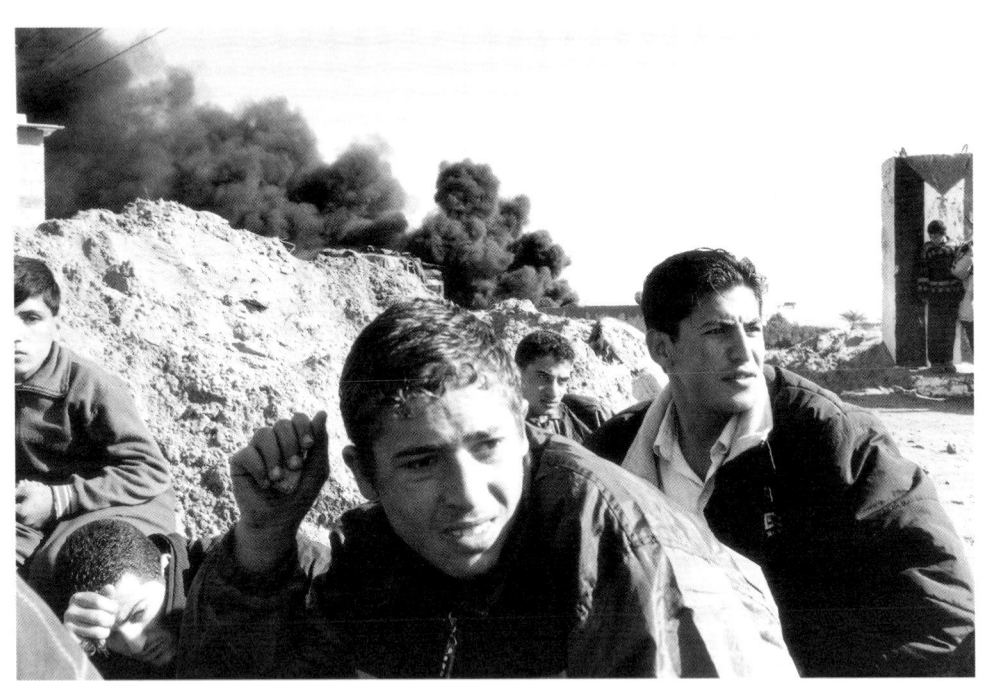
パレスチナ自治区ガザ地区／2001年／戦車から身を隠す人々

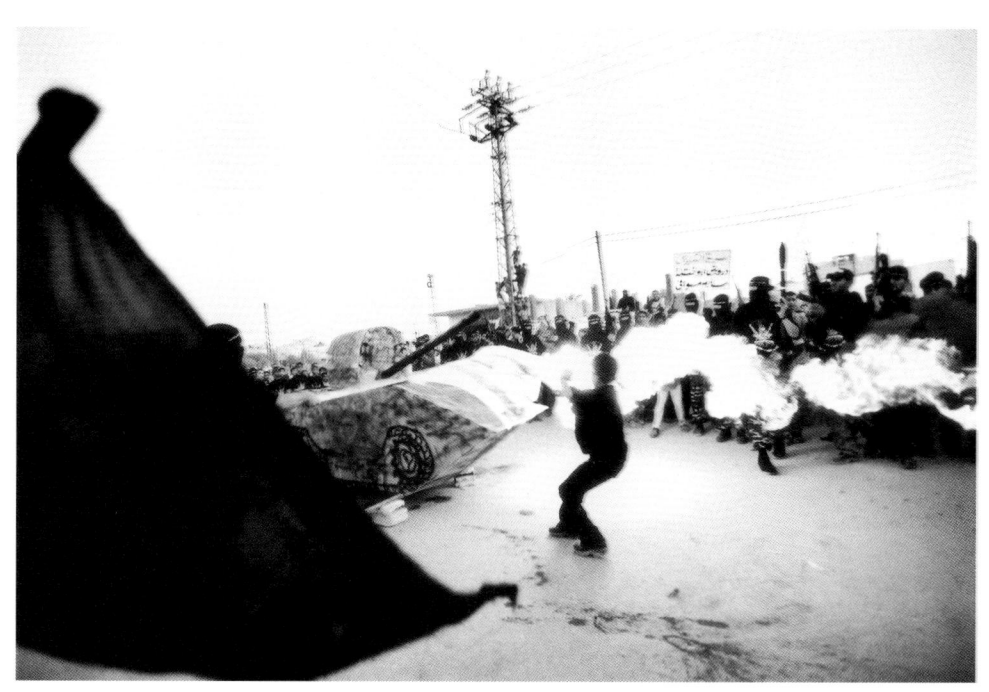
パレスチナ自治区ガザ地区／2001年／武装勢力の集会。ハリボテの戦車に火をつける少年

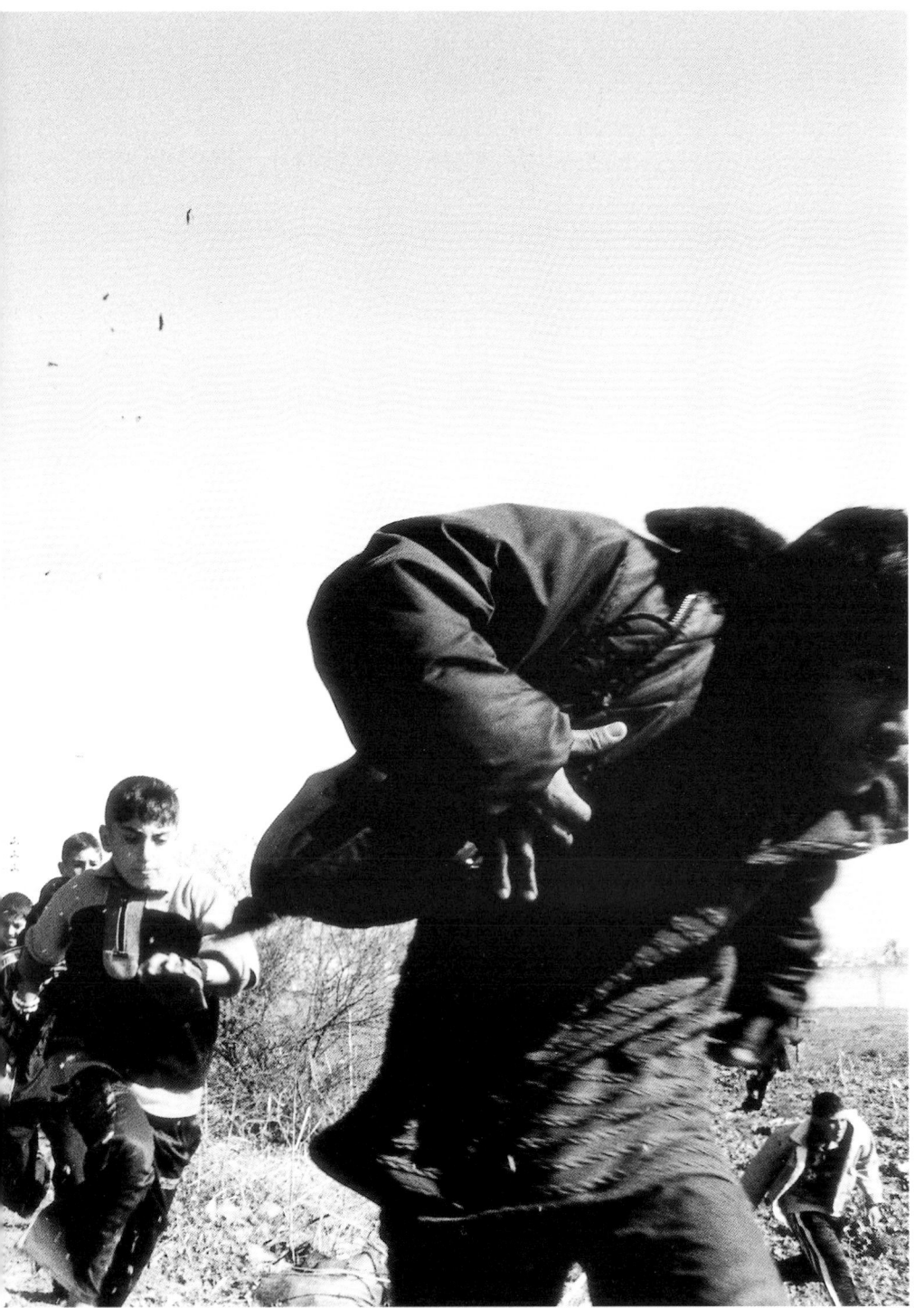

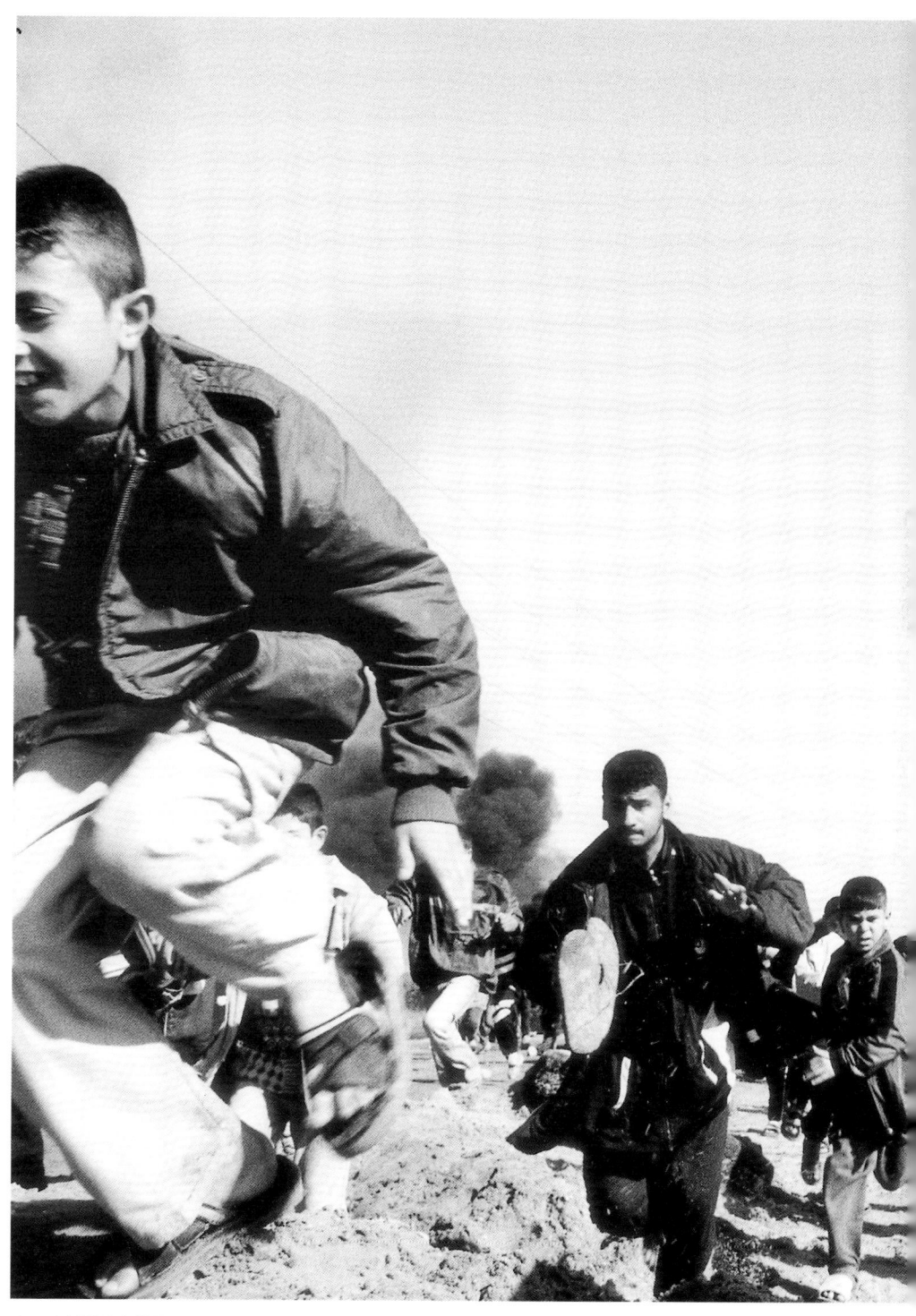

パレスチナ自治区ガザ地区／2001年／町に侵入してきたイスラエル軍の戦車から逃げる人々

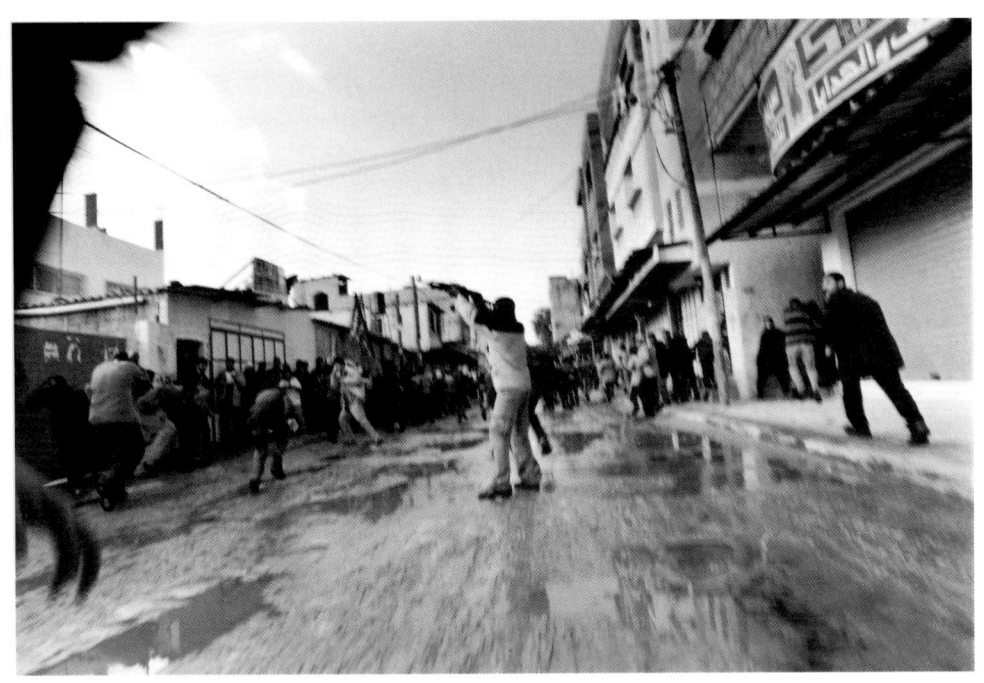
パレスチナ自治区ガザ地区／2001年／パレスチナ警察署に銃撃するパレスチナ武装勢力。この日、短時間で多くの死傷者を出した

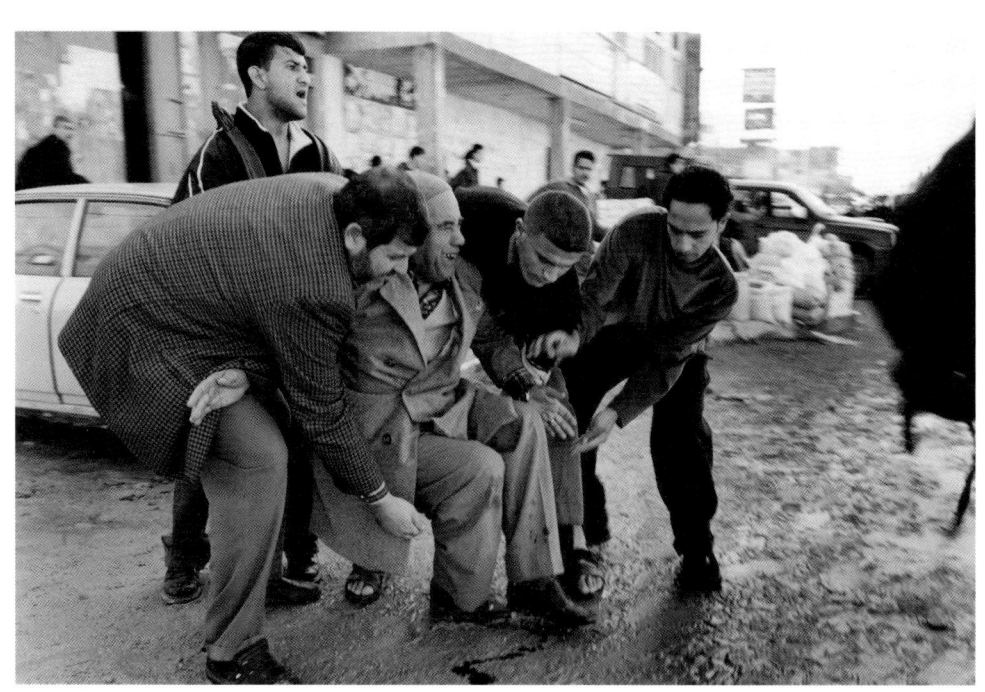

パレスチナ自治区ガザ地区／2001年／流れ弾に当たった老人。パレスチナ武装勢力とパレスチナ警察の銃撃戦で

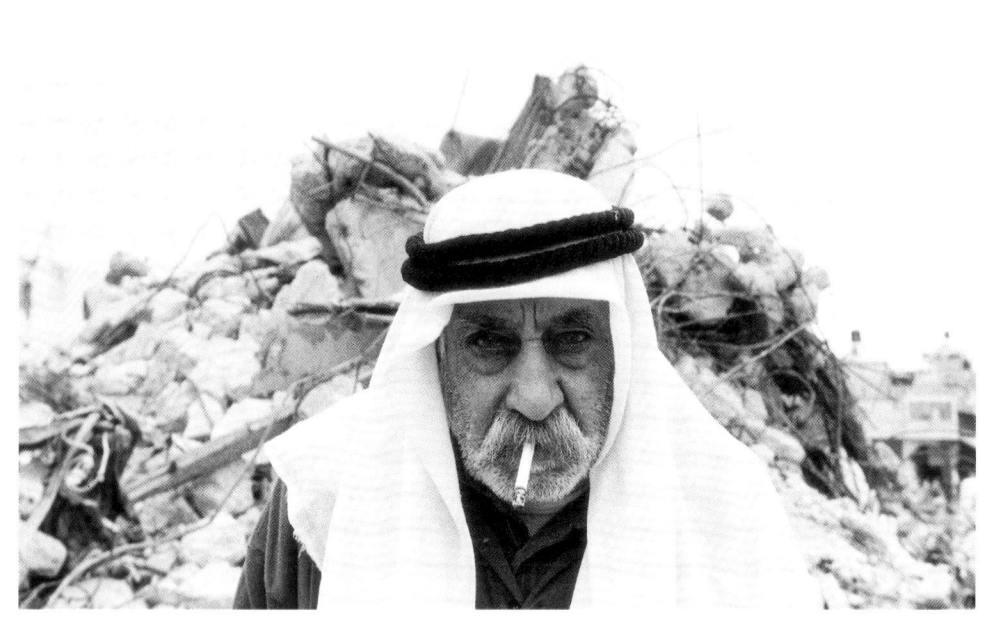

パレスチナ自治区ヨルダン川西岸地区ジェニン／2002年／ジェニン難民キャンプ。破壊された家の前で。老人は土地を奪われキャンプに移住し、その家も壊された

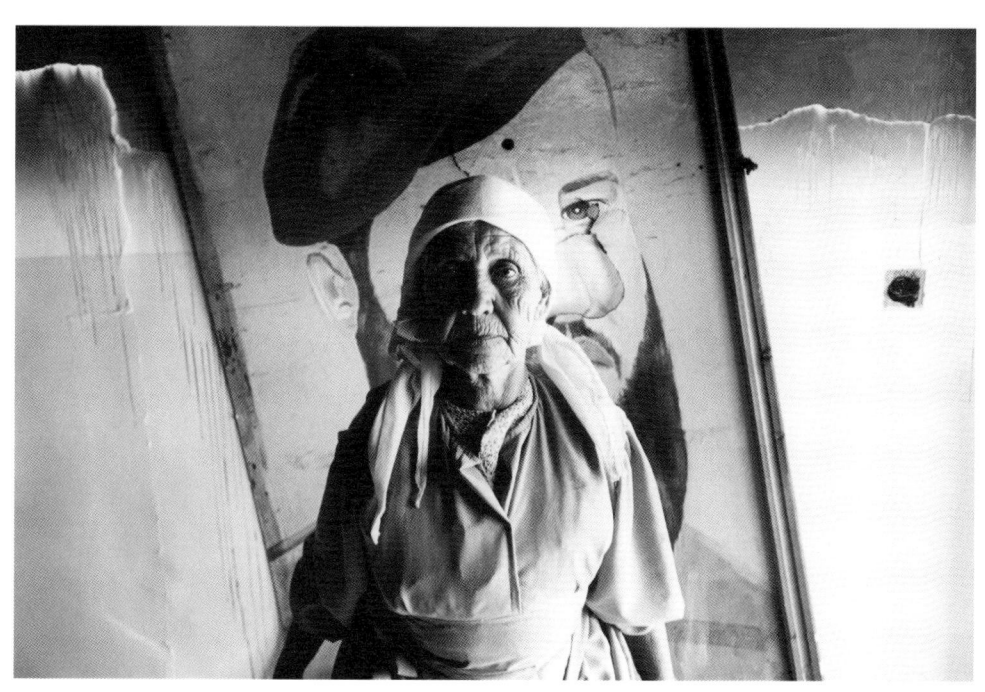

パレスチナ自治区ヨルダン川西岸地区ジェニン／2002年／ジェニン難民キャンプ。イスラエル軍に息子を殺され、家を焼かれた老婆

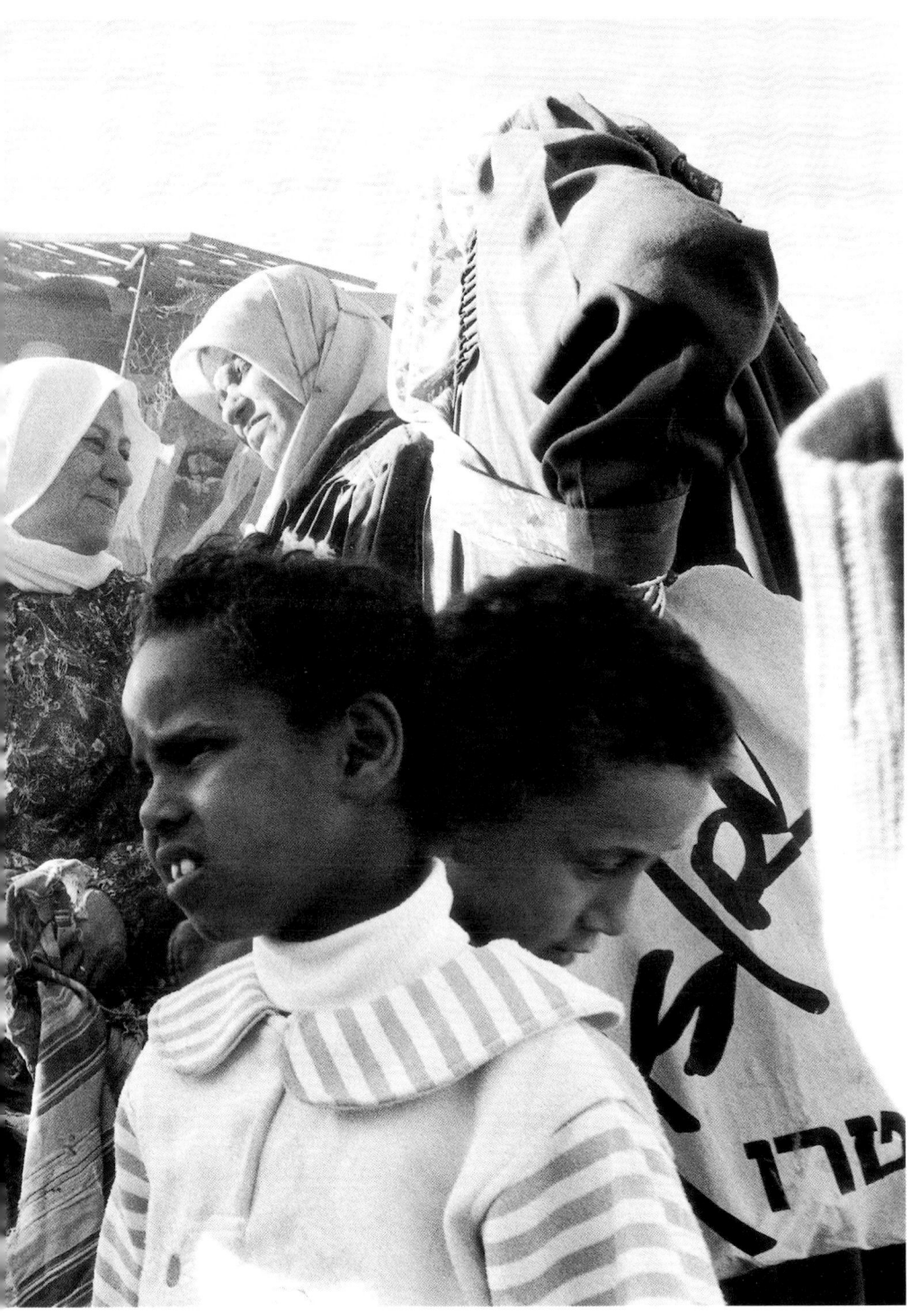

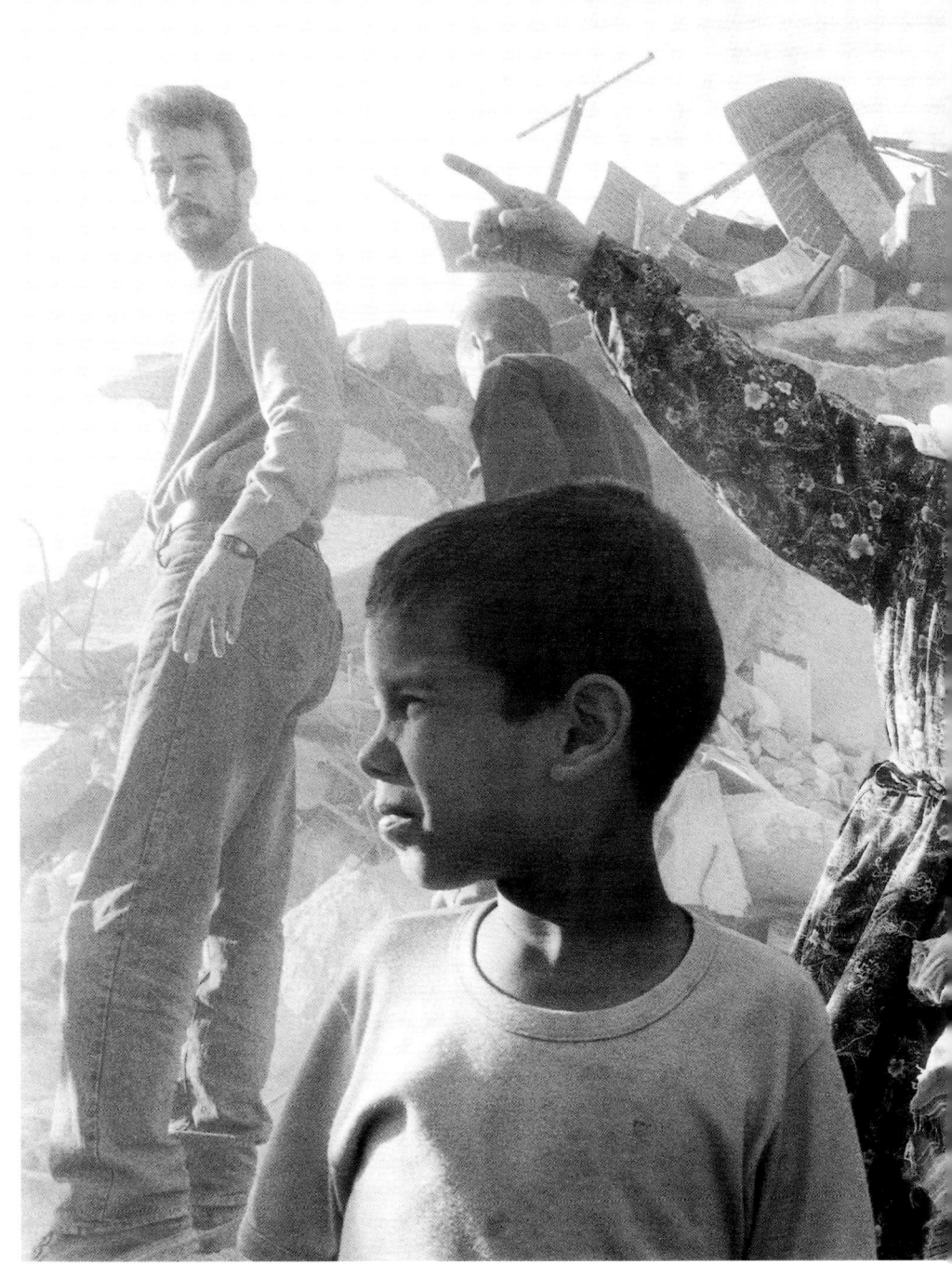

パレスチナ自治区ヨルダン川西岸地区ジェニン／2002年／ジェニン難民キャンプ。イスラエル軍に破壊された瓦礫の中から家財道具を運び出す

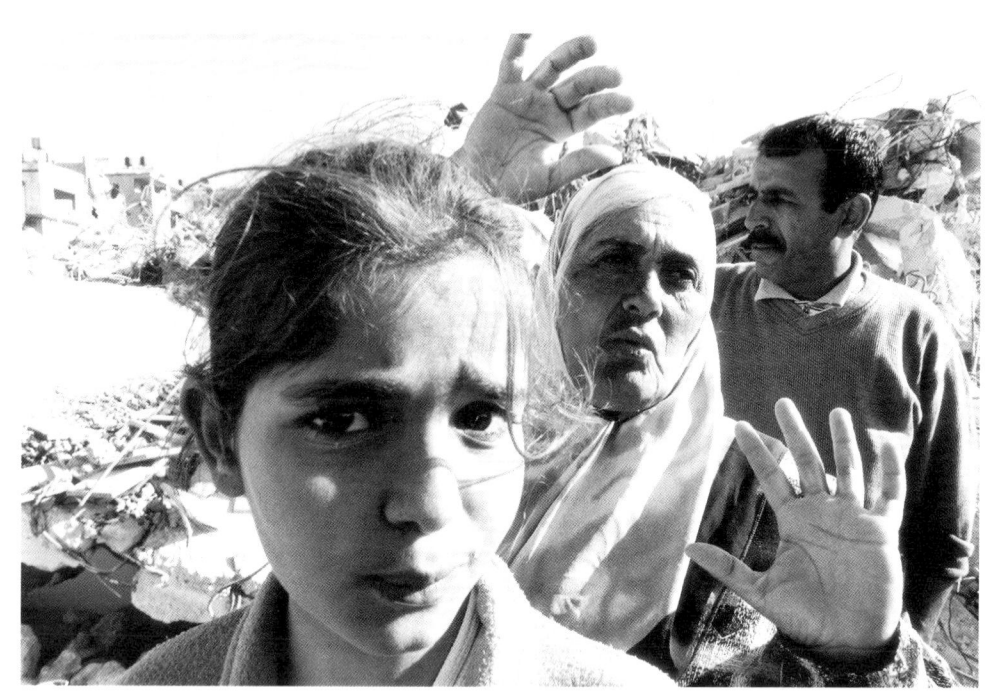

パレスチナ自治区ヨルダン川西岸地区ジェニン／2002年／ジェニン難民キャンプ。瓦礫の中から家財道具を運び出す

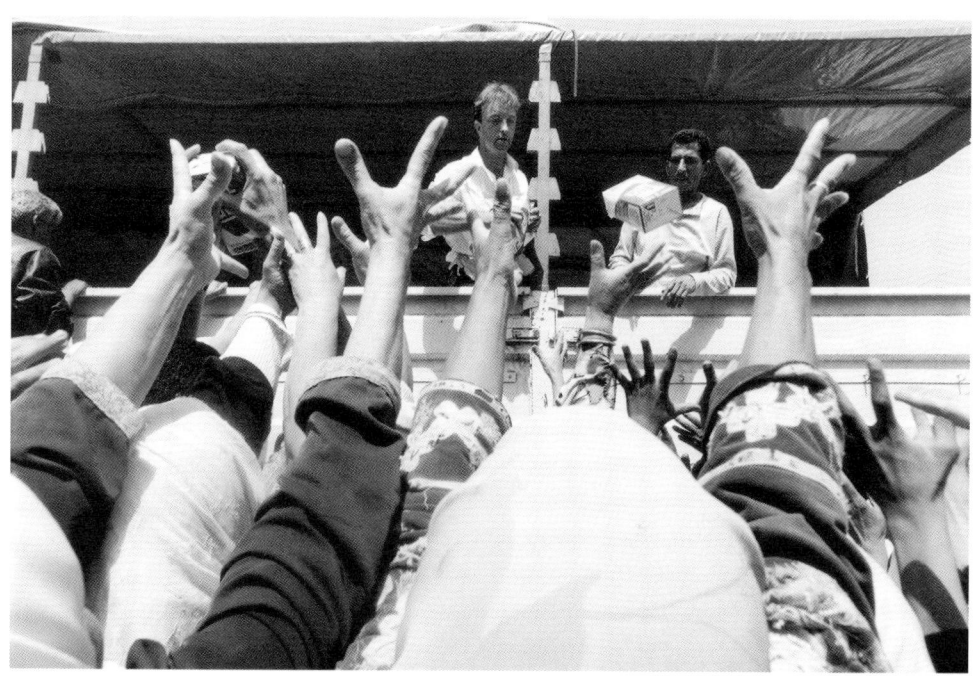

パレスチナ自治区ヨルダン川西岸地区ジェニン／2002年／赤十字が投げる食糧を受け取る人々。外出禁止令のため医療機関さえ活動を許されなかった

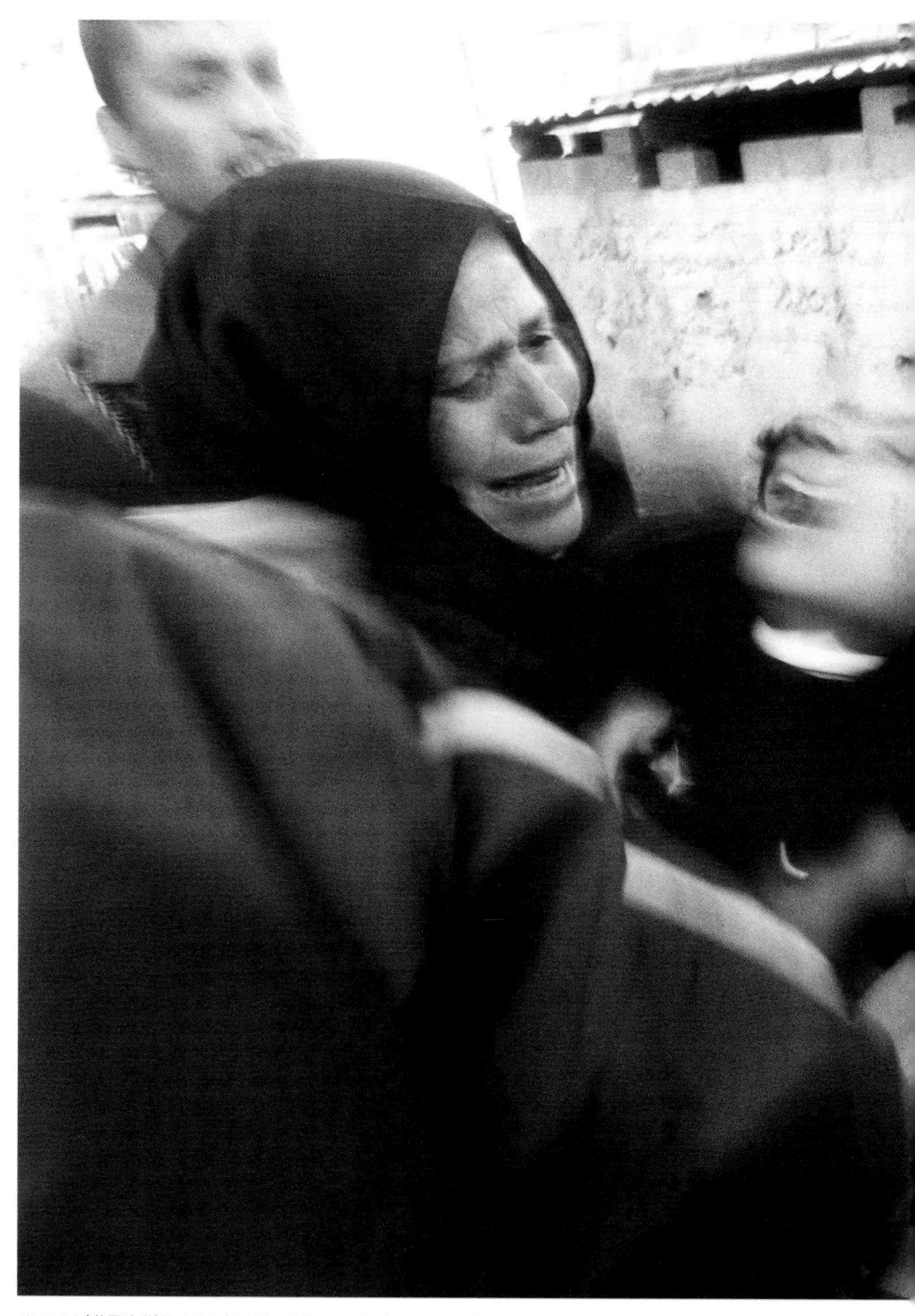

パレスチナ自治区ガザ地区／2001年／少年の葬儀。ラマダン中、おもちゃの銃で遊んでいてイスラエル軍のスナイパーに撃たれて死亡した

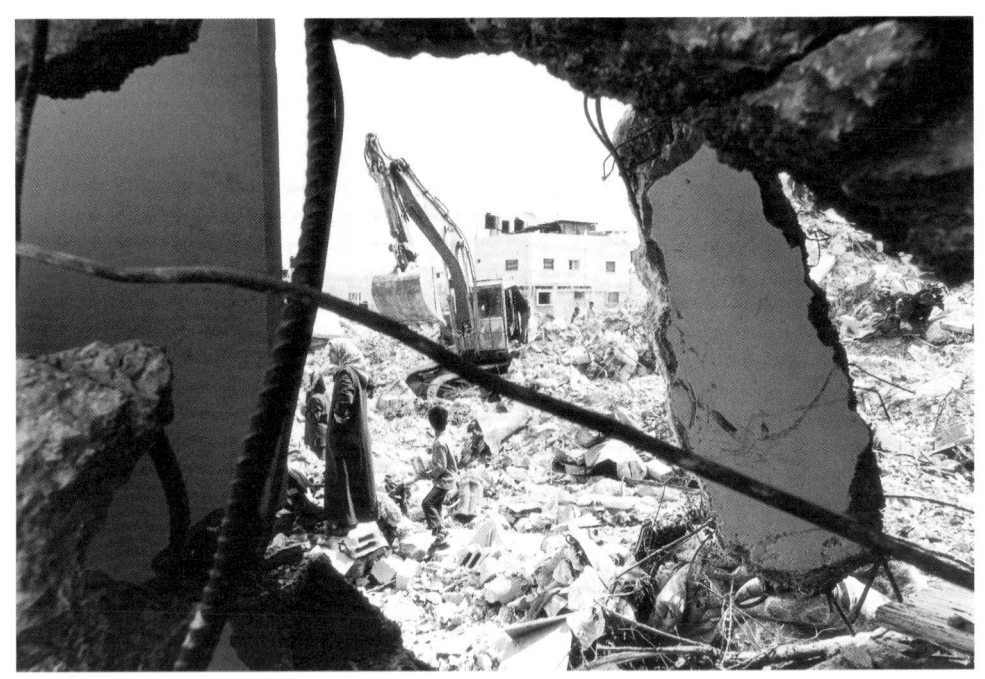

パレスチナ自治区ヨルダン川西岸地区ジェニン／2002年／ジェニン難民キャンプ。瓦礫の中から自分の家があった場所を探す親子

小学校1年生のとき、夏休みの宿題の読書感想文のために買ってもらった早乙女勝元の『絵本 東京大空襲』(絵・おのざわさんいち)が鮮烈に記憶に残っている。

空を埋め尽くすような約300機のB29による焼夷弾の投下で火の海になった夜の町を、小さな女の子がさまよい歩く。離ればなれになるまいと強く握りしめていた母親の手を混乱の中で離してしまった。一緒にいた小犬ともはぐれ、ひとりぽっちになった女の子を炎が容赦なく追いかけてくる。

読後しばらくは、頭がそのことに支配されて眠れなかった。夜中に母を起こして、「あの子のお母さんは、あれからどうなってしまったの?」と何度も尋ねたことを覚えている。トラウマになって、学校や病院、どこへでも絵本を抱えていくようになった。

4年生になると、学校の図書館で偶然手にした中沢啓治の『はだしのゲン』で、再び戦争に惹きつけられた。原爆で火傷を負い、両手の先から溶けた皮膚を垂らして歩く人々。強制連行された朝鮮人の朴さん。戦争反対と言ったことが原因で特高警察にリンチされるゲンの父親——。学校の授業では触れられることのない現実が描かれていた。

その後、教科書検定で南京大虐殺などの削除命令を出した国の検閲に対して起こされた家永教科書裁判[註2]を知った。小学校の先生に教科書検定のことを尋ねても要領を得ない答えばかりだった。

幸い父は息子の疑問にも素直に反応した。『はだしのゲン』を買ってくれたのも父だった。僕が図書館から借りた『はだしのゲン』を家で読んでいると、いい本だから近くのダイエーの本屋さんで全巻買ってやるといきなり言いだしたのにはびっくりした。当時、『ドラえもん』や『Dr.スランプ』にハマっていた3歳下の弟は「いつもは1冊だけなのに、こんな本ばかり買ってずるい!」と父に食ってかかった。

「これはみんなが読むための本だ」
「嘘だ! 自分が読みたいだけだ」

父は弟を無視して、漫画コーナーの棚の一番上の段に並んだ全巻をむんずと摑み、レジに持っていった。

家に帰って、弟が泣きべそをかいて「ずるい、ずるい」と母親に文句を言うのを聞きながら、畳に転がって父

と競い合うように一気に『はだしのゲン』を読んだ。

以来、本当のことがわからないままでいることに恐怖を感じ、図書館や神保町の大型書店で戦争や社会問題の本を読みあさることが多くなった。中学生になると、ラリー・バローズや沢田教一[註3]などの写真家を知った。彼らが戦場から命と引き換えに持ち帰ったベトナム戦争の写真には、戦争そのものを鷲掴みにして見せつけるような迫力があった。カメラを手に入れ、彼らのように現実の中に飛び込んでみたいと思った。自分の生きる道がすんなりと決まり、リアリティに目覚めたことで、まわりの風景が急に色褪せて見えてきた。

高1の冬休みに東京の江戸川区の工場地帯で、ラブホテルや風俗店から回収したリネンを洗うアルバイトをして、正月明けにニコンの一眼レフと50ミリレンズを買った。

それからは、御茶ノ水の駅前でビラをまいている新左翼の活動家と何時間も論議したり、いい大学に入って会社に就職してという校内の意識に反発して学力テストをひとりでボイコットしたり、長髪を禁止する校則に反対して署名を集めたりした。日ごろ、敵対するいろいろな党派の活動家に揉まれ、彼らにオルグされないように理論武装するうちに自然と身についた話術で生活指導の体育教師に反論してよく殴られた。

放課後は、自衛隊の海外派遣を可能にするPKO法案に反対するデモを撮影しに国会前に通った。そのころ見て衝撃を受けたユージン・スミス[註5]の水俣の写真集のようなドキュメンタリーを作るんだと誇大妄想気味になっていた。高3の夏休みには地下足袋とカメラを持って三里塚の農家に泊まり込み、撮影に通った。

「お前はいつも何しに来てるんだ」と機動隊や公安に小突かれたりしていると得体の知れない恐怖を感じた。しかし同時に、さまざまな社会問題を書物の中だけで知った気になり、頭でっかちになっていたのが、体験によって変化していく実感が心地良くもあった。

自分がまだ何者でもなく、ただカメラ1台を首から下げただけの存在でしかないことが不安で、ときおり胸が押しつぶされそうになった。しかしなぜか、目標に向かってやりきる気と根拠のない自信だけはあった。

社会と関わる道具として、自分にとってカメラは最適だった。動物的な反射とシャッターが連動するような瞬

間がある。肉体にスパッと一本道が通るように、その瞬間の感情がそのままストレートに写真に表出できるのがよかった。ファインダーを覗いて集中したときには独特な高揚感を覚えた。言語化できない気持ちを撮影という行為で解消していた。のちに、写真（＝撮影行為の結果）がすべてだと気づくのだが、当時は思いつめて、常に全力疾走していないと気が済まなかった。

高校生活の後半は最低限しか学校に行かなくなり、仲間たちとテントを持って山や川に行くことが多くなった。そして、高校を出たらバイトをして金を貯め、アフリカに行こうと漠然と考えていた。単に日本から遠く離れたところに行きたかっただけだったのかもしれない。当時は、バックパッカーのような感覚でアフリカに憧れていたのだと思う。

たまに写真を見てもらっていた高校の先輩に、アフリカに行くのはもう少し落ち着いてからのほうがいいと言われ、原発を撮影していた樋口健二さん[註6]が講師をしている写真専門学校を紹介してもらった。昼はバイトをして夜は専門学校に通うことにした。

1996年、アフリカに行くはずが、なぜか専門学校の仲間が昔住んでいたメキシコに行くことになり、工事現場のバイトで貯めた100万円をドルに替え、200本のフィルムをザックに詰め込んで、日本を脱出した。

そうして、戦争を理解したいという一心で、5年にわたって中南米の紛争地を撮影したが、自分自身の根底が覆されるような現場には出合わなかった。激しい現場に飛び込み、精神的肉体的に追い詰められた状況に身を置いてこそ、戦争の手触りみたいなものを実感できると思っていた。

雑誌が写真に求めるのはネタとしての商品価値で、クオリティは二の次だった。現場から帰ってくるたびに、自分が伝えたい本質と対象への想いの熱量が、あまりにも雑誌媒体と違うように感じられるようになっていった。当時はインターネットも普及しておらず、写真を見せることができない現実に解決方法はなかった。爆発寸前の気分を変えようと、撮影した写真をどうやって社会化していくかの試行錯誤を始めた。考えてばかりでは仕方がないので、97年には都内で仲間と路上写真展をやったり、コンビニエンスストアのコ

ピー機で写真を拡大コピーしたのをつなぎ合わせて3メートルぐらいの大きさにして、夜中に人通りの多い場所にある都庁のビルの近くでは、警備が厳しい壁面に張ったりした。警備が厳しい都庁のビルの近くでは、写真を体に張りつけ、サンドイッチマンと化した。そこまでいくと写真を見せるというよりは、何か違うパフォーマンスのようになっていたが、それまで暗室で孤独に見続けていた写真を他人に見せるのは緊張するけど、相手の反応をダイレクトに知ることができるのがとても気持ちよかった。それに味をしめ、つき合っている彼女が住んでいた沖縄本島や石垣島にも出張して写真を見せるようになった。タイで仕入れた材料で作ったアクセサリーを国際通りなどの路上で売りながら、中南米で撮影した写真を一緒に並べて見せた。

その後、次の撮影のために東京に戻り、資金集めの肉体労働をしながら、無味無臭の箱庭にいるような日常に苛立っていた。

数年間かけたメキシコでの撮影がひと区切りついて、新たなテーマを探していた2000年秋、第二次インティファーダ（イスラエルの占領に対するパレスチナ人蜂起）が始まった。イスラエル軍の巨大な戦車、メルカバに投石した子供たちが撃たれて、叫び声をあげながら仲間に引きずられていく。その姿をニュース映像で見た瞬間、次の撮影はパレスチナに行こうと決めた。ニュースバリューやトレンドでテーマを決めるべきではないと頭では思っていながら、いままで影響を受けたような強い写真を、自分も撮影したいと激しく求めていた。

予定よりも早くバイトを辞め、コロンビアで撮影したゲリラの写真と記事を雑誌に叩き売って旅費をかき集め、パレスチナに向かうことにした。

長年ルーマニアを撮り続けていたH君が「ここは肉感を強く刺激する最高の国だ！ 俺の部屋に泊まってルーマニア経由でパレスチナに行けばいい」と言った。地図で見るかぎりではそんなに離れた感じがしなかったので、まずはルーマニアに向かう。

2000年10月、料金が一番安かったボロボロのアエロフロートでルーマニアの首都ブカレストに着く。パレスチナに行く前イミグレーションではパスポートをどこかに持っていかれて、待ちぼうけを食わされた。

036

で緊張して思い詰めていたせいか、当時、連続して海外で捕まっていた日本赤軍と間違えられたようだ。人のよさそうな係官に「赤軍はおじさんたちの世代で、僕たちの世代には誰もいないよ」と言うと、係官は僕と同じぐらい下手な英語で「ごめんね。ルーマニアを楽しんでくれ！」と笑って言った。

懐かしい顔のH君が友人と空港に迎えに来てくれた。空港からバスに乗ってブカレストの寂しげな街並みを眺めているうちに、日本を脱出できたんだな、と実感がわいてくる。ネオンがギラギラして物が溢れてギトギトした東京と比べると、ブカレストは厚みがあるが、どこかスカスカして灰色がかった印象だ。街の中心部にあるモノトーンで重厚な建物を見ていると、独裁者のチャウシェスクがクーデターで処刑されたときの映像が脳裏に浮かぶ。

H君がルーマニア人と間借りしている古い団地の一画に着き、落書きだらけでポンコツのエレベーターに乗り込むと、ここはヨーロッパの一部というよりは旧ソ連に近い国なんだな、と感じる。ブカレストは物価が安くて食事も旨く、外貨を持っている外国人には過ごしやすい。中南米ばかり歩いてきてラテン化された僕の眼には東欧の雰囲気は新鮮だ。街にはレトロな路面電車が走っている。ストリートチルドレンが多く、寒さをしのぐためにマンホールの中に住んでいる。

H君が日ごろ執拗に言っていた通り、ルーマニアは美人が多い。H君の友人のルーマニア人カメラマンの仕事を手伝いに行くと、そこで出会ったモデルはみんなクリクリの青い目で西洋人形のような顔立ちをしている。僕もカメラを持っていたが、友人のカメラマンが満面の笑みで撮影している姿に気圧されて、いまいち撮る気が起こらない。ドイツに帰ってしまった恋人から送られてきた陰毛をつまんでニコニコする彼の姿を見て、本当に女が好きなんだな、と妙に感心する。

H君の打ち合わせにつき合って、H君が写真展をやる予定の美術館に行くと、世界報道写真展をやっていた。コソボ紛争の写真が目に飛び込んできた。顔中を包帯で覆われた男が体を斜めに傾けてこちらを凝視するクローズアップのモノクロ写真は、アメリカやNATOが言う市民の犠牲者が出な

「きれいな戦争」とは違う現実を伝えている。かつてH君はボスニアの戦争を撮影していた。コソボの空爆が始まったとき、H君とふたり、暗室で写真を焼きながらボスニアの話をし、現地へ行きたいと思っていたが手持ちのカネがなくて行けなかった。

コソボの包帯の男の写真を見てから、ルーマニアもフォトジェニックだけどカネがなくなる前に早くパレスチナに行かなくてはと気持ちがはやる。

ルーマニアでの滞在を1週間ほどで切りあげ、一番安い乗合バンでトルコまで行く。当初はイスタンブールからイスラエルまで陸路で行こうと考えていたが、経由するシリアに入るにはビザが必要で、かつ、シリアとイスラエルは戦争をしていたのでゴラン高原からの国境越えが難しかった。ヨルダンを経由するのも面倒なので陸路を諦め、片道の航空券でイスラエルのテルアビブに向かう。

飛行機の窓から漆黒の景色を見ていると、体の底がドンと緊張する。テルアビブに着陸し、雰囲気に呑まれまいと、重いカメラバッグをまるでセメント袋のように肩で担いで飛行機の通路を小走りで出口に向かう。張り切り過ぎに見えたのか、出口でスチュワーデスにクスクスと笑われる。今夜泊まる場所も決まってないし、カネもないし、不安なんだよ——。気持ちの余裕がなく、笑い返せばいいのにムッとしてしまう。

パスポートにイスラエルの入国スタンプが押されていると入国できなくなるイスラム圏の国があるので「別紙に押してくれ」と入国審査のときに係官に頼むと、「お前はそこで待ってろ」と威圧的に言われる。

ふと、かつて日本赤軍がこの空港を襲撃したことが頭をよぎる。

入国審査のカウンターの横でしばらく突っ立っていると若い係官に引き渡される。イスラエルへの入国はとても厳しい。飛行機の搭乗自体を拒否されることも珍しくなく、パソコンやカメラを没収されて他の便で別送されることも多い。カメラのストロボを検査官に壊されたこともあった。イスラエル名物の尋問が続き、夜中に到着したのに明け方近くになってようやく入国できた。空港の外でタバコを吸ってニコチンを体にしみわたらせる。いつも、拘束後に解放されやっと解放された。

テルアビブは自分が想像していたアラブ世界というよりはヨーロッパに近い感じだった。右も左もわからないまま、とりあえず乗合バンでエルサレムを目指す。

明け方のまだ暗い道を1時間以上走ってエルサレムに着いた。まずは腹ごしらえをしようと、旧市街で1軒だけ開いていたパレスチナ人がやっている24時間営業の食堂に入る。オリーブオイルをたっぷり過ぎるほどかけたフムス（ヒヨコマメを使った中東の伝統料理）とパンを食べたが、初めてだったので、さほどおいしく感じなかった。

食後、泊まる場所を探して早朝の旧市街を歩きまわるが、なかなか見つからず、ようやく安いユースホステルのドミトリーを見つけたときには、すっかり日が高く昇っていた。

1998年にメキシコで国外退去になって以来、サポートしてくれた日本のニュースエージェントからは、今回はプレスカードを出せないと日本を出る前に言われていた。友人に頼んでパソコンで偽造したプレスカードと英語ができる父に手伝ってもらって作った英文レターを持ってイスラエル政府のプレスオフィスに行った。イスラエル政府発行のプレスカードを取得しようとしたが、手続きが煩雑でなかなかうまくいかない。同じビルに入っていた日本のY新聞の支局を偶然見つけ、これ幸いとオフィスに入っていった奥に座っていた中年の日本人男性に相談しようとすると、あからさまに嫌な態度をされたので早々に退散する。無名の若いフリーカメラマンの相手をする時間はないらしい。

政府発行のプレスカードもなく、手持ちの現金もあまりない。高い建物がないエルサレムの大きくて真っ青な空を見ながら、「まいったな」と呟く。

想像していたよりも物価が高いイスラエルで、このままプレスカード取得に手間取って長居するよりも、とにかく明日から撮影を開始しようと腹を決めた。トラブルが起きたら撮影を諦めればいい。

エルサレムの街にはインティファーダのキナ臭い雰囲気はまったくないが、若いイスラエル兵が自動小銃を持っていたるところに立っている。

パレスチナ人が多く住む古い城壁に囲まれた重厚な造りの旧市街とイスラエル人が住む新市街が隣り合い、その違いがあまりにも鮮明で不思議な感じだった。

宿泊するドミトリーに行くと2階の小さなテラスがある10畳ぐらいの部屋に通された。鉄製の2段ベッドがくつも並んでおり、入り口近くのベッドの少し臭い下段に盲目のフランス人がいた。上の段から垂らした毛布の奥に佇む彼は、年のころは60ぐらいで、帰るべき国のないジプシーのような雰囲気があった。長逗留しているようで、必要なものを買ってくるなど、ドミトリーのスタッフが何かと親切にしていた。副業でドルとシュケル（イスラエルの通貨）の両替をやっているというので頼んでみると、目が見えないのに紙幣の金額がわかるのに驚いた。

エルサレムの最初の夜は、撮影に来ていると思われる他のカメラマンと話す気もあまりなく、今回の撮影はうまくいくのかと、いつものように不安に思いながら、錆びたベッドで天井を見ているうちに眠ってしまった。

翌朝、撮影に行く準備をしていると、盲目のフランス人が、どこに行くのかと聞いてきた。インティファーダの撮影に行くと答えると、「もう何人も撃たれているのに、なんでそんなところに行くの？」と言われる。「それを撮るために日本から来たのだから仕方がないよ」と短く答えて部屋を出た。

パレスチナ自治区までの乗合バスを探しているとタクシーが停まった。ドライバーに行き先を尋ねられ、ラマラのインティファーダの現場に行きたくてバス乗り場を探していると答えると、「早くしないと終わってしまうよ。安くするから早く行こう」と言う。

ドライバーの勢いに押されてタクシーに飛び乗る。ラマラに近づくにつれて街並みが雑然としてくる。道端でドミノをする老人やケバブなどの屋台、大きな声をあげて忙しそうに荷物を運ぶ男たちの姿に、ようやく中東に来たと実感する。

30分ほど走って町外れの衝突現場に着くとタイヤの焼け焦げた匂いが充満していた。まるで学校帰りに立ち寄ったような感じの10代の少年たちがイスラエルとの境界に停まっているイスラエル国境警備隊のジープに石を投げている。

040

タクシーのドライバーは真剣な顔で「気をつけてくるからな。俺はここから先へは行かない」と言った。タクシーをそこで待たせ、カメラを持って歩いていった。他にカメラマンはいない。

キーンと実弾の乾いた音が響く。地面は煤で黒く染まり、焼け焦げたバスや車の残骸が転がっている。ときおり、少年たちは石を拾ってジープの近くまで行き、石を投げ、走って安全地帯まで戻ってくる。それを何度も繰り返している。

ひとりの少年が撃たれた。仲間たちは大きな叫び声をあげ、撃たれた少年を担いで救急車に運び込む。少年たちはイスラエル当局に面が割れるのを恐れ、顔を撮影されるのを極度に嫌がった。体を屈めながら彼らのあとについていく。催涙弾が断続的に撃ち込まれて、あたりが真っ白になっていく。

真っ青な空に白い弧を描いて飛ぶ催涙弾がフォトジェニックだった。

「危ない、伏せろ！」と少年たちに何度も言われながら、なんとか良い構図に収めようと夢中になって撮影していた。

ボンッと催涙弾の鈍い発射音がしたので再び立ちあがってカメラを構えると、大きな黒い塊がブーンと視界の横から飛び込んできて、その瞬間、顔面に物凄い衝撃を受けて地面に倒れた。わけがわからないまま急に視界がなくなり、息が詰まって呼吸ができない。早くこの苦しい時間が終わらないものかと思っているとタイヤの焦げた嫌な匂いで我に返り、自分があまりの痛みに地面で転がりまわっていることに気づく。ほんの短い時間だったのかもしれないが、とても長く感じた。なんとか片手で顔を押さえて地面を掻きむしって痛みに耐えているうちにようやく右目の視界が開けてきた。黒く汚れた手のひらが血まみれになったのを見て、自分が撃たれたことを知った。

安全地帯までたどりつけるかなと思った。少年たちが気づいて救急車まで引きずっていってくれた。

病院のトイレの鏡で大きく腫れあがった自分の顔を見て、撮影する際の効き目の左目を失ったことを知る。い

きなり視界が半分になってしまって、闇への恐怖で押し潰されそうになり、病院のベッドの上で情然として眠れない日々が続いた。息巻いてパレスチナに来たものの、右も左もわからないまま撮影初日で撃たれ、手元にろくな写真が1枚も残っていないことが情けなかった。

人生は、わずかなきっかけで大きく変わってしまう。空気がグラグラに沸騰した戦争の現場では、一瞬にして生と死が決まる。

収容された病院はイスラエルの入植地と隣接していた。イスラエルの戦車の砲撃で病院がドーンと揺れ、窓ガラスがビリビリと振動する。スタッフと共に病室の床に伏せて銃撃音を聞きながら、この現実を体験するためにここに来たことを実感する。その瞬間は自分のけがのことも忘れていた。

ある晩、病院のすぐ近くに着弾があった。カメラを持って駆けつけるとバラバラの肉片になった遺体を車で運んでいる現場に遭遇した。遺体を運ぶ男も血まみれで、目はまるでこの世の終末を見たかのように焦点が定まらず、誰に向けるでもなく大声で叫んでいる。反射的に、後部座席に詰め込まれた液状の遺体を撮る。覆面をかぶった男たちがカラシニコフをさげ、夜の闇の中を着弾地点に向けて走っていく。爆風で飛んでくる砲弾の破片に当たらないよう地面に伏せながら、男たちについていこうとする僕を見て、院長のガッサンが「お前はバカか？　もう片目もなくなりたいのか！」と怒鳴った。

戦場では夜、写真を撮ることができない。標的にされるのでストロボでの撮影ができるわけもないのに突っ込んでいくのは無意味だった。

翌日、病院には内緒でガッサンの息子に案内してもらい、歩いて現場に向かう。昨夜、助けに行った人も巻き添えになって2人が死んだようだった。イスラエルの入植地に面した、分厚い石造りの家の2階部分が大きく崩れている。愕然としたまま、慣れない右目でなかなかピントが合わずにイライラしながら、壁にへばりついた黒焦げの肉片を撮影する。

物体として存在するだけの小さな肉片からは、それらがかつて意思を持ったひとりの人間だったという痕跡を

見つけるのは難しい。粉々になった遺体は棺桶に収めることもできない。砲撃とともに訪れた死の瞬間を想像する。一瞬で苦しまずに死ねたのだろうか？　それだけが唯一の慰めに感じる。

もし昨夜、ガッサンに止められなかったら、と思うとぞっとする。

ガッサンから、左目の視力を奪ったのはイスラエル国境警備隊が撃ったゴム弾だったと聞かされた。片目だと遠近感をうまく摑めない。道を真っすぐ歩けずフラフラだが、不思議とやる気だけはまだまだあった。自分の足で歩けるならば写真を撮り続けることはできる。とりあえずは日本に帰って、態勢を立て直してからまた来ればいいと、少しぼやけた空を見ながら思った。パレスチナの空は撃たれたときと同じように青かった。

帰国して快適で気ままな生活に戻ると、それまでは時間がたてば忘れてしまった戦争の本質の部分も、片目になったおかげで意識する時間が多くなり濃密になった。

運良く後遺障害の保険金もおりて、カネの心配もしばらくしなくてよくなった。パレスチナに戻るのは簡単だが、どうやって戦争の本質を写真に封じ込めればいいのかはわからなかった。現場に行かなければ何も変わらず答えも出ないのは確かだ。

2001年初頭、再びパレスチナに戻った。そこで、ジャーナリストのFさんから、僕が撃たれた現場で、若い女性カメラマンがダムダム弾[註7]で腰を撃たれ、防弾チョッキを着ていたにもかかわらず半身不随になったという話を聞かされた。それを聞いて、カメラを持って自分の意思でまたこの地に戻ってきたからには二度と失敗は許されないし、写真で仇を討つまでは絶対に引き下がれないと思った。

これまでは現場に行っても立場は部外者だったが、肉体の一部を失ったことで、良くも悪くも自分自身が主体として状況に組み込まれ、追い求めてきた戦争の片鱗や気配、機微のようなものに触れられた気がした。

それ以降、ゴールのないジェットコースターに乗ったようにパレスチナとガッツリ関わるようになっていった。

ただ以前よりも、危なくなりそうな現場に向かうとき、本当に命を賭けるほど撮影したいことなのか、深く自問するようになった。うまく説明できないが、「よし、行くぞ」と強い意志が体の底から出てくれば、自分の中で

は成立した。

死は非日常から来るのではなく、日常の凡庸な時間の流れから突然やってくる。儀式めいているが、何か虫が騒ぐときは、なくした左目の代わりにと弟が作ってくれた腕輪をはめた左手を胸に当てて覚悟を確かめ、行きたくないなと思ったら絶対に行かないことにした。また、馬鹿げた話だけど、長い航海に出る船乗りが女性の陰毛をお守りに持っていくという話を聞いて験を担ぎ、嫌がるパートナーの陰毛をもらって、撮影に行くたびに母が新しくくれるお守りの中にその毛を入れ、カメラバッグにくくりつけていた。

ジェニン難民キャンプ

2001年の9・11以降、社会やメディアはヒステリックな状態になっていた。自分たちを安心させるために仮想の敵をでっちあげ、テロの根源はアラブ世界にあるという風評が強くなっていった。「アルカイダ」という名のスケープゴートに、すべての暴力の原因を押しつける。古来より伝わる方程式通り、為政者たちは戦争を起こすときに事実をでっちあげ、メディアは同調して確証もないまま大量破壊兵器の存在を報道して恐怖を煽る。ビルに旅客機が突っ込むシーンと重ねて、「9・11を喜んでいる」とテレビに意図的に映し出されるパレスチナの人々——。人々に刷り込まれた猜疑心や誤解がゆっくりと、しかし確実に無意識の全体主義へと変化していく様はとても不気味だ。

先住民の流血の上に建国されて以来、アメリカ合衆国はモンスターのように世界中あらゆるところで無辜の人々を殺戮し続けてきた。そのことと9・11の関連性をメディアは検証せず、逆に「愛国」「正義」のキーワードを使って世論を揺さぶり、米国愛国者法の制定などに手を貸した。政府とジャーナリズムが一体となったプロパガンダ。米軍の装甲車に乗ったニュース専門放送局のレポーターが、まるで悪を殲滅する現場に立ち合っているかのように、興奮して戦況を伝える。実態のない「大量破壊兵器」を口実に「悪の枢軸」との戦いを拡大し、異を唱える者を許さない社会。他者を認めない全体主義に世相が変化していくのは恐怖だった。

冷戦時代にはアルカイダに資金と武器をばら撒き、自分たちに都合が悪くなるとその地域の住民ごとすべてを地図から消そうとした。安全保障理事会の常任理事国は、世界でもっとも武器輸出で儲けている国々で、本来の役割である戦争の抑止力として機能しない。

アメリカや日本などの多国籍軍は独善的な論理と油田の利益のために「対テロ戦争」へと突入していった。イスラエルの首相シャロンは「対テロ戦争」とお題目がつきさえすれば許される世界の論調に乗じて、パレス

チナ自治区への激しい攻撃を始めた。イスラエル軍に包囲されたジェニン難民キャンプは激しい攻撃にさらされ、援助団体やメディアも含め誰も出入りができない状態が続いていた。

2002年、境界線から初めてキャンプに入ろうとしたが、仕方なくキャンプ近くの村の民家で寝させてもらった。イスラエルの軍用機から投下された何発もの照明弾が夜空を照らしながらゆっくりと落ちていく。その情景は断続的に響き渡る銃声さえなければ神秘的だ。

前の年、ヨルダン川西岸のバラタ難民キャンプにイスラエル軍が侵攻した直後に撮影に行った日のことを思い出す。招かれた家で大勢の女性と子供たちが怯えながら身を寄せ合っていた。

そしていまこの瞬間もキャンプに封じ込められ、電気も水もない状態で銃声に怯えながら闇の中で息をひそめている女性や子供たちの姿を想像する。イスラエル軍が侵攻すると男たちは全員逮捕されるので、キャンプには民兵以外の男は残っていないだろう。

軍に追いかけられながらやっとの思いでジェニンに入った瞬間目にした光景に度肝を抜かれた。まるで大地震のあとのようにキャンプ全体が瓦礫と化している。強い日差しが降り注ぐ中、不気味に静まり、たんぱく質が焼けて腐った匂いと砂埃が舞っている。

これまで見てきた爆撃や銃撃のあとの風景とは異なり、徹底的に破壊し尽くされている。

「——3日間不眠不休でウイスキーを飲みながらトランス状態になって、巨大な特別製の軍用ブルドーザーで住民に逃げる間を与えず、建物ごと押し潰した」

「——ここにサッカー場を造ろうと思った」

のちにイスラエル予備役兵士はイスラエルの地元新聞の取材にそう答えている。

数百メートル四方のキャンプの存在を、住民ごと跡形なく粉々に破壊したいという狂った暴力。モンスターと化した人間が持つ残虐性を煮詰めてできた結晶を見せつけられた思いだ。自分が属する社会から役割を与えられると、それが正しいかどうか疑問を持つこともなく邁進していく。善悪など状況次第で英雄にも殺人犯にもなりうる。歪んだ構造に組み込まれ、条件さえ整えば、人を殺した者も状況次第で英雄にも殺人犯にもなりうる。

自分も暴力性を破裂させ、戦争の狂気の一部を担うかもしれないと思った。
僕たち外国人の姿を見て、どこからともなく住人が集まってきた。
「男の子がここでブルドーザーにひき殺された」と言って、若い男が僕を20メートルほど先の瓦礫の前に連れていく。水たまりとコンクリートの破片に混じって人間のものらしい指と肉のかけらがあり、ハエがたかっている。
「建物の中には車椅子の障害者がいたのに、逃げだす間もなかった」
瓦礫の山の中から教科書や筆箱、日用品を掘り出している小さな女の子。家族の写真を大事そうに掘り出す男。見当もつかないままに家族の遺体を掘り出そうとする人々。住民たちはあちらこちらでひざまずき、埃まみれになりながら己の不幸を呪うかのように瓦礫をゆっくりと一つひとつ動かし、無言のまま地面を素手で掘り続ける。絶対に完成することのないジグソーパズルのように人生のかけらを再び拾い集める彼らの姿は、のちの3・11の津波の情景と重なる。

「ヤフードー。ダッバッバー（イスラエルの戦車だ）」という声に、みんな一斉に体をビクッと震わせ、一心不乱に物陰へと逃げていく。

しかし、戦車は来なかった。戦車に慣れっこになってしまっているはずのパレスチナ人が「戦車」という言葉だけで異常に怯える姿に、イスラエル軍にキャンプを占拠されているあいだに彼らが耐えてきた恐怖の片鱗を見た思いがする。

キャンプの入り口付近に住んでいるアブロジャー（52歳）の家に泊めてもらう。彼の家は破壊され、半分しか残っていない。穴があいた壁に毛布をかけて彼と妻と幼い子供たちが夜の寒さに備えている。
「私にはどこにも行く場所がない」と蝋燭の小さな明かりを見つめながらアブロジャーが言う。「ここは刑務所のようだ。もうすべてに疲れ果ててしまった。インティファーダが始まる前はイスラエルに働きに行っていた。イスラエル人の友達もいっぱいいたよ」
アブロジャー一家をはじめキャンプに住む人たちは1948年の第一次中東戦争でイスラエルに土地と家を奪われ、難民としてジェニンにやってきた。彼らは家族が増えるたびに狭い敷地に増築を繰り返し、迷路のように

入りくんだキャンプで暮らしている。彼らは生活に必要な水、電気、食糧、すべてをイスラエルから得ている。パレスチナ人の多くはイスラエルから労働許可をもらい、安い賃金でイスラエル領内に出稼ぎに行く。真綿で首を締めあげられるように経済的にも彼らは支配されていく。占領する側とされる側の歪んだ構造は終わりのない日常と重なる。絶望の淵に追いやられたパレスチナ人（とくに若者）は過激な行動に走り、爆弾を体に巻いて自爆攻撃する。そのたびにイスラエルはテロを根絶やしにするという口実で国際社会に認めさせた「公式的テロ」を行ない、終わりのない憎悪が続く。彼らと同じように行動するのかもしれない。自分も家族を殺されてすべてを失い、パレスチナ人と同じ境遇に立たされたら、どういう選択をするだろうか。

ジェニンでは、戦車に押し潰されてグニャグニャになった救急車の残骸が転がり、赤ん坊や小さな子供の写真が印刷された犠牲者のポスターが街中の壁に張られている。犠牲者が出るたびに質の良くない印刷の新しいポスターが無造作に張られていく。彼らのことを忘れないようにと張られたポスターが風雨にさらされボロボロになって壁と同化し、その上にまた新しい犠牲者のポスターが張られるのを見ていると、逆に人々の記憶から死者の存在を薄れさせていくように感じる。人は死んだらこのポスターのように、みんなの記憶から色褪せて少しずつ剥がれ落ちていくんだな、と寂しく思う。

数カ月続いたイスラエル軍のヨルダン川西岸の侵攻は、狭い自治区をやりたい放題破壊して撤退していった。パレスチナ人にとってヤスリで骨を削られるような状況がようやく収まった。これまで撮影してきた自分のパレスチナの写真にもひと区切りをつけなくてはならないと思った。

パレスチナ自治区ヨルダン川西岸地区ラマラ／2001年11月7日 イスラエル国境警備隊にゴム弾で撃たれたときのコンタクトプリント。10コマ目を撮った直後に被弾し、次の11は無意識にシャッターを押しての。12〜14はセルフポートレイト。当時はカラーとモノクロのフィルムを併用

被弾から1〜2時間後のセルフポートレイト。撃たれた直後にテント張りの野戦病院で左目の傷の縫合処置を受け、そのあと収容された眼科クリニックで撮影

父の死

日本に戻り、撮影してきた写真を焼いては床にばら撒き、何度も眺める日々が続いた。あれだけ大きな侵攻だったからと思い、淡い期待を持ってジェニンの写真を雑誌に持ち込むと「またパレスチナ?」という冷淡な反応だった。当時、多摩川に出現したアザラシのタマちゃんにメディアは過熱していた。日本へ逃れてきた難民の認定をほぼ100％拒否して国際的に非難されている行政までも、アザラシに住民票を出すと大騒ぎしていた。あまりの平和ぼけっぷりに、意識がぶよぶよの脂肪に絡めとられて沈んでいくような気がした。

写真を細切れに使われるばかりでやりたいようにできないならば、自分で本を作ってしまえばいいと思った。モノクロ写真をコピーして、昼夜ぶっ続けで何度もノートに貼ったり剥がしたりしながら編集作業を繰り返すうちに、撮影現場の空気感と写真の距離が縮まったように感じた。ぎこちなくではあるが、パレスチナの写真を自分自身の腑に落とすことができた。言葉ではなく写真でしか表現できない領域があることや、何を撮っても写真は撮影者のエゴの結晶にしかならないということを、やっと理解した。

そして、本の制作中に父が自殺した。

僕はパレスチナに撮影に行くたびに、万が一のときのため、葬儀の方法や残ったお金の使い道などを記した簡単な遺書を、自分の部屋の引き出しに入れていた。父は会社でのトラブルで鬱病になってはいたが、死に近いのは自分のほうだと思っていた。父が自ら死を選んだ現実がとても寂しかった。自分が見てきた現場には生きたいと必死に願いながら殺されていく人々がいる。その一方で、平和なはずの日本では年間3万人以上が、なまぬるい地獄のような社会構造の中で、自ら死を選んでいく。その不均衡なありようをただ受け入れるしかないことに、あらためて憤然とする。

死と直面したときにのみ生がその全容をあらわすのである。[註8]

生まれるのは、偶然
生きるのは、苦痛
死ぬのは、厄介[註9]

ベトナムに従軍していた開高健の独白と彼が引用したベルナールの呟き——。
暗室で父の葬式用の写真を投げた瞬間を想像する。現像液に浮かびあがる元気なころの父の笑顔を見つめながら、母と弟が父の棺の前で泣き崩れる姿を見ながら、自分が当事者が死と対峙して最期の扉を大きく伸ばす。となったときでさえ、撮影者の目でいままで何度も見てきたシーンと冷静に重ね合わせていることに気づき、いつの間にか感情の芯の部分が擦れてしまったと感じる。
印刷代の安い韓国で友人の写真家のチェさんたちに手伝ってもらい、たった3日間で、薄いがA3サイズの、見開きにするととてつもなく大きいパレスチナの写真集を作ることができた。本がこんなに重いと知ったのもこのときで、数百キロとなった本の束を日本まで持って帰るのが大変だった。本を買ってくれた人からは大き過ぎて本棚に入らないとよく文句を言われた。写真はすべて見開きで大きく掲載したので気持ちよかったが、
本の発行に合わせて、都内にあるカメラメーカーのギャラリーを初めて借り、ロールの印画紙に大きく焼きつけた写真を壁に直接張った。写真をシンプルに大きくみせることに異常に執着していた。いまでもあまり変わらないが、それがただひとつの方針だった。
パレスチナでは激しい命のやりとりの現場で、自分の全存在を賭けたような強引な撮影をして、アドレナリンが出っぱなしになるような瞬間があった。でもこれからは戦争の表層だけではなく、戦争のフォルムというか全体像のようなものを追いかけたいと思うようになった。
父が死んでからは、死についてもっと深く掘りさげたい気持ちもあった。父がなぜ死んだのか、真相を問うつ

052

もりで弁護士を雇い、父が働いていた外資系の会社の関係者数人と会って話をしたが、誰も肝心なことや本質的なことを話さなかった。

父はこんな人たちと働いていたのか……。

これまでほとんど接触する機会がなかった父の死の原因の中年サラリーマンたちと何度か話すうちに、そのスポンジのような人間関係が父の死の原因のひとつだということがわかってきた。現在のように「鬱病」という言葉も社会的に認知されてなく、自分さえよければいいという姿勢にうんざりしながらも、社会の末端で家族を養いながら生きていかなくてはならない彼らの立場もよくわかった。

精神的に弱い者の疾患ぐらいにしか考えられていなかった。父の同僚たちから垣間見える、傷ついた魂——抽象的だけど、大切なものをなくした喪失感みたいなもの。戦争の恐怖と平和な日本での喪失、これらはまったく違うようで、どこか共通項があると感じた。どちらにも、人間の精神の芯が壊れて取り戻すことができなくなったときの悲しみの質感があった。

父の自殺を体験してから、精神と死の関係性について、とりわけ、戦争の影響を強く受けた人間の感情の根っこの部分を写真にしたいと思うようになった。

２００３年、イラク戦争が始まった。バグダッドに侵攻したアメリカ軍がフセインの銅像を引き倒し、イラク人がその銅像を蹴飛ばしている前で、興奮したテレビのリポーターが「独裁者を倒した歴史的瞬間です」と繰り返す。状況はもっと複雑で背景があるはずなのに物凄く簡略化した紋切り型の報道にはうんざりさせられた。

日本のほとんどの大手メディアは紛争地域が危険ということで、自社のスタッフをイラクには派遣しなかった。知り合いも含め、フリーランスのジャーナリストやカメラマンは一種の興奮状態でバグダッドを目指したが、僕は体が反応せず現場に行く気になれなかった。フリーランスのジャーナリストたちの誘拐や香田証生君の処刑ののち、日本のメディアはヒステリックな自己責任論で個人へのバッシングを繰り返した。日本のメディアはなんの保障もせずにフリーランスをイラクに行かせ、問題が起きると即切り捨てる。その手口は、やくざな手配師と

日雇い労働者の関係そのままだった。
テレビではCMの合間に流されるひとつの娯楽として、イラクの問題が報道されていた。そのニュースでは、そもそも大量破壊兵器などどこにもなかったという事実の核心に触れられることはあまりなかった。
その裏で、多国籍軍の劣化ウラン弾や誤爆でたくさんの人たちが殺されていく。
眼の奥底に闇をたたえたブッシュやラムズフェルドの会見映像を見るたびに、老人が戦争を起こして富を得て、若者は殺しに駆り出され死んでいくことを、そして声なきもっとも貧しい者たちが一番先に消されていく歴史の繰り返しを思い起こす。
「対テロ戦争」の現場で起きていることを想像すると、現場の匂いや音がフラッシュバックする。焼け焦げて腐った肉の匂い、愛する人を殺された人たちの泣き叫ぶ声が、腹の底をぐいっと押しひろげる。
強権的な小泉首相は高い支持率に後押しされて、戦後初めて戦闘地域へ自衛隊を派遣した。日本のマスコミは「対テロ戦争」の根源的な問題を「自己責任」というキーワードにすりかえ、メディアスクラムを組んでその矛先を弱い個人へと向けた。そして、自分たちが払っている税金がアメリカをサポートし、イラクやアフガニスタンで無実の人間を殺している現実や、石油利権のための戦争といった、問題の本質にフォーカスすることはない。個よりも全体を優先する日本人独特の村八分的なメンタリティがあるのかもしれない。それは、時代とともに変化するが本質は変わらない静かな戦争——年間3万人以上が緩やかな死を選んでいく日本の社会状況——とつながっていると感じた。
従軍撮影の内容は厳しく規制され、フリーランスは従軍撮影すら簡単にはできなかった。メディアを規制する側の当事者である米軍の兵士たちが罪の意識もなく現場で撮影した画像や映像が多数リークされ、皮肉なことに、それらが戦争の実態をよりリアルに伝えていた。インターネットの発達によって情報伝達の方法は大きく変化し、個人がメディアに頼らなくても簡単に発信できるようになったというプラスの面もある。戦争報道のあり方が大きく変わっていった。情報の質や精度が低くなってしまうという欠点はあるが、個人がメディアに頼らなくても簡単に発信できるようになったというプラスの面もある。戦争報道のあり方が大きく変わっていった。

054

一方で戦争の様相も大きく変わった。軍隊ではない民間軍事会社が、いままでは秘密裏に武器や傭兵を戦場に送り込んでいたのが、政治とより密接につながることによって、より組織的に大規模に、そして主体的に戦争に関わることでビジネスにしていった。民間軍事会社の兵士たちはCPA（連合国暫定当局）の法律（指令第17号[註10]）によって戦争犯罪の訴追から守られ、市民を殺害してもイラクの法律で罰せられることのない存在となった。

そんな状況の中で、制約は受けないかわりに資金と約束された発表媒体を持たないフリーランスの自分に何ができるのかが悩ましい問題だった。が、パレスチナのけがで保険金がおりて当面の資金に困らなくなり、商業的な部分が重要でなくなったことは幸運だった。

パレスチナに行くたびに瞬間の強さばかりに体が反応して闇雲に撮影していたが、次のテーマは暴力と人間の究極的な関係とその影響について、表面的な事象に流されることなく、じっくりと写真化したかった。

片目になってしまったが、幸い、写真を撮りたいという強い欲求と、自分はイケるといういつも通りの根拠のない自信だけはあったので、妥協しないで写真の純度を高めていこうと思った。写真がデジタルに変わっていく環境と逆行するが、モノクロフィルムで時間をかけて撮影してプリントし、実在する手触りや質感をより大切にする。

1996年、20歳のとき、初めて海外取材でメキシコに行って、EZLN（サパティスタ民族解放軍[註11]）の撮影許可がおりずに気が滅入り、友人が住んでいたアメリカのシアトルまでバスを乗り継いで遊びに行った。入った書店で、日本では迷ったけど高くて買えなかったジル・ペレスの『The Silence』[註12]というルワンダ虐殺を撮影した写真集が値引きして売られているのを見つけ、旅の途中で荷物が重くなるのは嫌だったが、本棚に残っていた最後の一冊を買った。ページをめくるたびに死体の山が目に飛び込んでくる衝撃的な写真集だった。居候していた家のベッド代わりに使っていたソファーで、長い旅で写真的な刺激に飢えていたせいもあって、毎日飽きることなく背表紙が擦りきれるまで見続けた。

ルワンダと隣国ブルンジには、フツ、ツチ、トゥワの3民族が居住している。ドイツとベルギーの植民地政府

055

はルワンダとブルンジで、もともと境界が曖昧だったツチ族とフツ族とのあいだに社会的な差別構造を作り出し、民族間の憎悪を煽ることによって、為政者である自分たちに不満の矛先が向かないような支配体制を築いていた。

94年4月、ブルンジ、ルワンダ両国の大統領の乗った飛行機が撃墜された。大統領はどちらもフツ族だった。犯人が何者か不明だったため、政治的プロパガンダによって民族間の猜疑心を刺激され、長年蓄積されてきた憎悪が暴発、ルワンダでフツ族によるツチ族の虐殺が始まり、アフリカ大陸でもっとも人口密度が高い2つの小国に瞬間的に連鎖し広まっていった。顔を合わせて生活していた隣人同士が、棍棒や鉈、石などの原始的で身近なものを武器にして殺し合い、村が丸ごと消し去られていった。数ヵ月のあいだにおよそ50万人から100万人、人口の10％から20％の人たちが殺された。

欧米諸国はボスニア紛争への介入には熱心だったが、同時期に起きたブラックアフリカ（サハラ以南の黒人が住むアフリカ）の小国ルワンダ、ブルンジでの虐殺には一顧だにしなかった。

バッタの大群が畑を丸裸にしていくように、人間が短期間で大量に殺されていく。

ウガンダからやってきたツチ族の部隊が国土を掌握すると、今度は大量のフツ族が隣国のザイール（現在のコンゴ民主共和国）東部をはじめとした周辺国に流入した。約200万人の難民が流入したキャンプには食料もなく、劣悪な環境の中でコレラなどの伝染病で体力のない子供や病人をはじめ数万人が一気に死んでいった。ブルドーザーでかき集められ、積み重ねられた死体の山からは個々の名前が消滅し、喜怒哀楽があった人間としての痕跡は、水が砂にしみ込んでいくように忘れ去られていく。

大量の死が機械的に処理されていく現実に、自分が持っていた戦争のイメージが根底から覆された。生まれた場所や人種、民族などの差異だけで大きく変わる命の価値についてあらためて考える。

日本の原発報道や、ユダヤロビーの強い影響下にあるアメリカのパレスチナの報道のように、大手メディアはビジネスとして利益を得る以上、事実の芯が伝えられることはほとんどない。

選択する自由がある僕が、選択肢を奪われた人々の写真を撮る。こちら側とあちら側の隔たりはとてつもなく

大きくて深い。大量消費社会の頂点にいる日本に生まれ育ち、飢えや死に直面した弾圧も経験したことのない僕がカメラを持って極限の収奪の現場に行っても、肉体の温度差を埋めるのはとても難しいのかもしれない。全身が感覚器官になったように撮影にのめり込む身勝手な自分がいる瞬間があったとしても、一方では安全な場所へ逃げ帰ることができると無意識の安堵を抱えている身勝手な自分がいる。

また、前述した通り、ネットの普及とともにデジタル化が進むと同時に紙媒体が衰退し、写真はデジタルカメラで撮影するのが常識になっていった。ただでさえニュースの写真は一過性の使い捨てというイメージがあるところに、実際には存在しないデジタルの数字で表現された写真を使うことによって、さらに現場と写真のあいだに存在する身体性が消されていく気がした。

そんな状況に抗うように、自分たちの発表媒体を持とうと、仲間たちと印刷代が安い海外で写真冊子を作った。パートナーは書店の営業と開拓、自分は本を担ぎ自転車を漕いで都内の書店を中心にまわって配本したが、印刷代は回収できても利益は出せなかった。本の売上よりも返品時の本の送料のほうが高くついてしまうことも多く、書籍コードがないためか、担当者が移動してしまうと納品した本の売上代金さえ回収できないこともあった。日本独自の本の再販制度と取次会社の壁は高く、本を欲しいと思っている人たちまで届けるのが大変だった。写真を撮って編集するというパーソナルで内向的な作業と、本を作って仲間たちと外に広めていこうという作業は、バランスが取れなかった。

それまで東京の西荻窪で家賃5万3000円の風呂なしのぼろアパートに住んでいたが、パートナーが仕事先を解雇されたのをいい機会に、彼女の出身地の八丈島に家賃1万円の畑つきの家を見つけて、好きな海の近くに住むことができた。

パレスチナのけがのリハビリを兼ねて西表島でキャンプをしているときに、片目でも距離感を呼び覚まそうと、友人から借りた銛（もり）を持って海に潜って1メートルほどのイラブチャー（ブダイ）を突いてから、いままで味わったことのない感触に興奮した。海と魚突きにはまり、八丈島でも海に潜るようになった。息をとめて青く染まった海に沈んで魚を突く感覚と写真を撮る感覚は同じに思えた。それに魚は写真と違って、ちゃんと食える。能動

的でシンプルなのもよかった。

埃だらけで床が崩れた新居に土足であがると、前の住人の家財道具がそのまま残され、ネズミの死骸がいくつも転がっていたが、目の前に海が広がり、気分は最高だった。

家の近くには6時には閉まってしまう小さな商店があるだけでコンビニエンスストアもなく、夜になると人工的な明かりがほとんどない静かな空間がしみじみと体を抜けていく感じがした。仲間たちと離れ、写真のことをあれこれ話す機会がなくなったのは寂しかったが、アフリカという新しいテーマに取り組むにはちょっぴり寂しいぐらいが、自分のエゴ＝写真と向き合えるので都合がよかった。

派手さはなくとも、手仕事にこだわる頑固な職人のような写真家になれたらいいな、と思った。海で魚を突いて、家の修理や畑の開墾作業をひとりでしながら、戦争のイメージをどうやって視覚化するのかを以前より力を抜いて考えることができた。都会での生活よりも自然の中で体を動かして生きていくほうが心身共に満たされた。戦争を撮ることばかり憑かれたように考えていたが、好きな海の近くで浮世離れした生活をしていると、憂鬱で滅入る戦争なんてもう撮影しなくてもいいのではという気にもなった。それは写真を撮りだしてから初めての経験だった。

が、ふとした瞬間にいままで見てきた戦争の光景が鮮明に浮かんでは消え、頭の片隅から離れない。そのイメージを自分の頭の中だけに留め、写真化することもないまま、遠く離れた関係ないものとして処理してしまうと、無意識のうちに精神が麻痺していくようで耐えられなかった。経済的優位にある自分たちの生活が彼らの血の上に成り立っていることを写真で示すには、現場に通い続けてなんらかの着地点を見つけ、目撃者としての最低限の責任を取らなくてはならないと思った。

アンゴラ

パレスチナの撮影を終えて、2003年、アンゴラに行く。1998年にコンゴに行ったが軍や秘密警察に捕まり、2カ月間滞在したものの、まったく撮影できなかった。その苦い経験もあり、また、アンゴラの現地の様子もわからなかったので、体が異様に緊張していた。ともかく、久しぶりにアフリカに戻ることになった。

アンゴラではダイヤモンドや石油を資金源として27年間続いた内戦が、2002年に終わった。反政府軍が支配していた南部には世界最悪の規模で地雷が埋められ、完全に除去するには1世紀以上かかると言われていた。すでに片目が潰れてしまったのだから、地雷だけは踏むまいと、撮影では踏み固められた場所以外は絶対に歩かないと心に決める。

南部では深刻な食糧不足のため餓死者が多数出ているという。

撮影に協力してもらうNGOから聞いていた。世田谷の閑静な住宅街の大きな敷地に建てられた真新しい建物が、訪れる前に想像していたのと違って驚いた。

ビザを取るために日本にできたばかりのアンゴラ大使館に行く。ビザのセクションの担当者が友人の知り合いだったため、すんなり発行されると思いきや、現地からの招待状など必要書類が多くて辟易する。滞在期間も2週間しか許可されず、延長の手続きは現地でしなくてはならないという。

イライラしながらなんとか手続きを終えて帰路につくと、さっきの担当者から携帯に電話があり、「アンゴラ大使館の職員がいい加減で本当に困っている。ちゃんと対応できなくて申し訳ない」と謝られた。

98年にコンゴに行ったときもビザがなかなか取れず、経由したジンバブエ、ザンビア、南アフリカの3カ国のコンゴ大使館を訪ね歩いて四苦八苦した揚げ句、数週間も待たされたことがあるので、今回はそれでもすんなりいったほうだと思い直した。

日本を発ち、マレーシア、南アフリカを経てアンゴラに入った。空港では入国審査カウンターの近くに石油会社のプラカードを持った人と大勢の中国人労働者が待機していた。戦争が終わって外国人が殺到し、物価が高くなったかもしれないと思ったが、そんな悪い予想が的中した。アンゴラの首都ルアンダに着くと、どこのホテルも驚くほど宿泊代が高い。旅行ガイドブック『ロンリープラネット』のアンゴラのページをコピーして持ってきたが、更新されておらず、まったく役に立たない。街の中心部から離れた半島の先にある巨大だが外壁が剥がれた古めかしいホテルを見つけ、1泊40ドルと割高だが諦めて泊ることにする。部屋はカビ臭かった。

南部に大規模に展開しているNGOに現在の状況を聞きに行くと、食糧危機は脱して状況は以前よりも落ち着いていると説明を受けた。

ビザの延長やプレスカードの取得の手続きを早く済ませて、物価の高いルアンダから地方へ行きたかった。数日後、オンボロのプロペラ機に乗って中部の小さな村、メノンゲに行く。メノンゲは各国からNGOが集結してコミュニティのようになっており、緊張感もなく穏やかだった。その夜はNGOの宿舎に泊まらせてもらい、翌日、国内避難民が集まっているソバ・マティアスまで彼らの4輪駆動車に同乗していく。車を雇い自由に動くには1日100〜200ドルかかってしまうので、どうしてもNGOに頼ってしまう。

メノンゲから少し外れると舗装は切れてデコボコの悪路になる。路肩のいたるところに髑髏マークが描かれた地雷注意の赤い標識が立ち、地雷や戦闘で壊された車が何台も放置されている。真っすぐに伸びた道の先に緑の大地と青い空が大きく2つに分かれた風景を見ながら、やっとアフリカに戻ってきたと実感する。

2時間ほど走ると広大な牧草地のような場所に避難民のキャンプが現れた。停戦後、およそ7000人がジャングルの中のUNITA（アンゴラ全面独立民族同盟）註13 支配地域からここに移動した。旧東ドイツ出身の看護師、マティアスと一緒にキャンプの責任者に挨拶をして撮影を開始する。マティアスは

素朴な男で、年が近いこともあり気が合いそうだ。「内戦が始まってから家族と離ればなれになった」「20余年離れた故郷に早く帰りたい」と、避難民たちは皆一様に疲れ切った様子で話す。しかし、内戦が終わっても、オイルマネーやダイヤモンドの利益がひと握りの人間にしか循環しないシステムに変わりはなく、内戦に疲弊した経済状況の中で彼らを待ち受ける現実は厳しい。

メノンゲまでの帰りの車で、赤ちゃんを抱いていくお母さんと一緒になった。しばらくして股間のあたりがジワッと生暖かくなったと思ったら、ズボンがビショビショになってしまったので赤ちゃんを病院に連れていってあげた。マティアスが笑いながら「赤ちゃんの尿は清潔だよ」と言うので、「そうだよね」と仕方なく笑い返した。

クイトに戻ったのち、激戦地だった南部のクイトに行く。国連のセスナ機に便乗できたが、ジャーナリスト、とくにフリーランスは優先順位が低いためなかなか席が取れず、さらにフライト自体がキャンセルになることもあり、数日待たされてイライラした。それでもメノンゲに行くときは1～2時間のフライトで200ドルも取られるが、今回はただ乗りできたのでとても助かった。

クイトにたどり着くと、街中の建物が漫画に出てくるチーズみたいに穴だらけにされていて度肝を抜かれた。爆弾の破片と銃弾によるものだ。長年、この街が2つの武装勢力の境界線となっていたためだと聞かされる。建物としての原型がほとんど残っていないような場所にも人が住んでいた。

クイトは地雷も多く、地雷の負傷者のためのリハビリセンターには多くの人たちが集まっていた。義足をつけているが、うまく歩けないようだ。持ってきた飴玉を手渡しながら話すが、自分のポルトガル語の能力が足りず歯痒い思いをした。スペイン語と似ているから大丈夫と高をくくっていたのがよくなかった。

10歳ぐらいの小さな女の子がひとり、悲しそうにぽつんと座り込んでいた。義足を見ながら、生きていくための闘いが始まったばかりの彼女の小さな体につけられた無機質なプラスチックの義足を見ながら、生きていくための闘いが始まったばかりの彼女にかける言葉が見つからず、その場をそっと離れた。

ブラックアフリカ

2003年の初夏、西アフリカのシエラレオネとリベリアに撮影に行った。

リベリアとシエラレオネの戦争は紛争ダイヤモンド（内戦当事国の外貨獲得手段となっているダイヤモンド）と子供兵士の存在で国際的に悪名高かった。シエラレオネの反政府軍のRUF（革命統一戦線）[註14]はダイヤモンド鉱山の権益を得るため、日常的に住民の手足を切り落として恐怖を植えつけていた。そういった行為のため、近来の戦争の中でもとくに異常なものとして恐れられていた。

シエラレオネの紛争が終結したあともRUFを後押ししていた隣国のリベリア大統領チャールズ・テーラー[註15]と2つの反政府軍の戦闘はリベリアの首都モンロビアまで飛び火して、ニュースで断片的に伝えられるリベリアの状況は、シエラレオネと同じくカオスと凄惨をごった煮にしてストリートにぶちまけたような状況だった。

シエラレオネの首都フリータウンは、湿った熱気と道行く人々のエネルギーとが混じり合っていた。こちらをじっと見つめる強い視線に遠くまでやってきたなと実感する。

日本でコンタクトしていたWFP（国連世界食糧計画）の事務所に行くと真新しい白いトヨタの4輪駆動車がたくさん並んでいた。

事務所のボスのよさそうなカナダ人は写真好きらしい。「俺のカメラを見せてやろう」と自分のロッカーの鍵を開け、意気揚々とカメラを取り出そうとすると見事に空っぽだった。「ファック・ミー！ ファック・ミー！」と何度も叫んで頭を抱えている姿を横目で見ながら、この国で警備が厳重なはずの国連の施設の中でも物が盗まれる現実（職員の誰かが盗んだに違いないのだが）に油断できないな、と感じる。

事務所からの帰りのタクシーがいきなり故障した。ドライバーとふたりで車を押しながら、修理工場まで続く泥だらけの坂道を登りながら、戦争が終わって兵士に邪魔されなくてよかったと安堵すると同時に、次の撮影地のリ

062

ベリアは戦争をしているから、値段が安いからといってオンボロの車に乗って移動するのは絶対にマズいと思った。車が立往生して酔っぱらった兵士たちにカラシニコフを向けられる最悪のシーンを想像して溜息をつく。パレスチナでの緊張は肉体的な危険から生じる恐怖によるものが強かったが、アフリカの紛争地でのそれは、自分の想像で作り出してしまう未知の恐怖によるものが断然強かった。例えば、ルワンダ虐殺で死体が山積みされている映像を自分が生きている同時代に起きた現実として認識するのは難しい。

「——あなたの小さなサポートで子供たちの命を救えます」

腹が大きく膨れてハエがたかった子供の写真と単純化したコピーをパッケージした安易なヒューマニズムは、人々の虚栄心をじわじわと刺激する。ラリって大きなカラシニコフを抱えた子供兵士の写真を使ったガチンコなキャンペーンがクリスマスに行なわれることは絶対にない。また、紛争や貧困などの問題の根幹である数百年続いてきた植民地支配と奴隷制度、現在の経済搾取について語られることもない。

首都フリータウンの僕が泊まっている安宿のすぐ近くに、戦争で手足を切られた障害者たちが住んでいるキャンプがあった。キャンプは高いトタン板で囲まれており、あり合わせの木で作られたゲートを開けると、広い斜面の敷地の中に援助を受けて建てたとひと目でわかる新しい小屋が整然と並んでいる。

キャンプの中が外と違うのは、住民のほとんどが両腕もしくは片腕がないことだ。キャンプの責任者のイスラムの帽子をかぶったタンバ・パトリック（50歳）に「サラー・マレイコーン」とイスラム式の挨拶をする。手首に鉤状の義手をつけたパトリックが傍らにいる子供の頭を撫でる。その何気ないしぐさに、手を切り落とされても大切なものにふれようとする本能と、本来あるはずのものがない彼の肉体の喪失を強く感じさせる。

それはとてもフォトジェニックだった。

世間話を交えながら、パトリックから戦争のときの話を聞かせてもらう。

「夜、火が立ちあがり村を赤く染めた。兵士たちが家に押し入り『カネかダイヤモンドを出せ』と言って鉈で私の頭を切りつけた。『5分後にお前を殺す』と言われ、鉈で手を切り落とされた。一緒に捕まった弟も手を切ら

れたが、動脈が切れて兵士の顔に血が飛び散ったため、切り落とされずに済んだ。妻と子供たちは連れ去られ、5年たったいまでもどこにいるのかわからない。元兵士たちは職業訓練所に行くこともできるし社会に受け入れられているが、私たちは腕を失い仕事もできない。平和になったのだから彼らのことは許せるが、この現実は受け入れ難い」

「ところで取材にはいくらお金を出すの？」とパトリックから当たり前のように尋ねられ、カメラをそっと置く。アクセスが簡単な首都フリータウンでは海外の大手メディアの多くが彼らにカネを払い、シエラレオネの悲劇の象徴として、まるでファッションモデルのように撮影していた。自分はフリーランスで、長い時間をかけて状況を理解してから撮影したいと彼に説明したが、「同情はいらない」と言われた。自分たちの姿を撮影してカネを儲けるのなら自分たちにも分け前を渡すのは当然という論理はよくわかる。「彼らを撮影すれば戦争の傷痕を簡単に視覚化できる」という写真家のいやらしい魂胆を見透かされた思いがした。「アフリカの紛争は野蛮で残虐。資源は豊富にあるにもかかわらず彼らはいつまでたっても貧しい」とステレオタイプに切りとって商品化する。短時間でわかりやすい題材を見つけてストーリーをまとめ、まるでフィクションのドラマを作るようにあらかじめ用意した台本通りにニュースを仕立てる――自分がいつもバカにしているメディアの手法を無意識にやろうとしていたことに気づき、軽く自己嫌悪に陥った。

アフリカは日本からの航空券代だけでも恐ろしく高いため、どんなことがあっても収穫なしの手ぶらでは帰れない。だからどうしても気が急いてしまう。

彼らがカネを払って撮影してくれという気持ちはわかるが、彼らとの関係が成立する前に、自分でも納得できていないまま、金銭を渡して撮影するべきではないと思ったので、丁寧に礼を言ってキャンプをあとにする。銃を持たずに撮影しない状況のときや、カメラを持って撮影しない状況に限ってフォトジェニックな場面に出合うものだ。とても歯痒い思いをする。また、撮りたいと思った瞬間に相手に遠慮したり、いつでも撮れると思って撮影しなかったりすると、二度とその瞬間に出合うことはない。そういえば海で泳いでいるときやカメラにデカい魚に出合うのと同じで、いつでも撮れると思って撮影しなかったりすると、二度とその瞬間に出合うことはない。そして、写真は瞬間勝負なので、現場に行かず撮影していない時間が長いと体がうまく反応しなくなる。そうい

064

う意味では、写真を撮ることは肉体労働に近いのかもしれない。撮りそこなったときのことは夢にも出て、逃した場面が鮮烈に再現される。

被写体がカメラに慣れていないふつうの人の場合、初めは相手の懐に入って撮影できないので、できるだけ一緒に時間を過ごして、そのあとでカメラを出すようにしたい。伝説的なドキュメンタリー写真家のユージン・スミスが、僻地医療に従事する医師を撮影する際、カメラを常に首からぶらさげているだけで撮影はしないで診察に同行し、周囲がカメラに違和感を持たないように慣らしていった。撮影対象に徹底的に溶け込もうとするユージン・スミスの手法をときおり頭に浮かべる。人間を撮影する行為は暴力的で、生活空間の中では邪魔でしかないユージン・スミスの手法をときおり頭に浮かべる。人間を撮影する行為は暴力的で、生活空間の中では邪魔でしかないり。葬式などの愁嘆場で、部外者である自分が、エイッと気持ちを踏ん張ってレンズを被写体に向けるまでの時間に、いつまでたっても慣れることができない。

しかし、生来ものぐさであまり積極的に他人と交わろうとしない自分は、写真があるからこそ現場に体を運び、人や社会と関わることができる。とはいえ、眼前の暴力に対する怒りに任せて突っ走れば撮るには撮れるが、長丁場になればモチベーションを維持することさえ難しい。

自分の中の先入観や固定観念を一度リセットして、何を写すべきか、何を写したいのかを自らに問い直し、暴力の形を普遍的に見せるための基本となるものを見つけ出す必要があった。

安宿に戻り、薄暗いベッドに倒れ込んで耳をすませば、エネルギーに満ち溢れた街の喧騒が聞こえてくる。これからどうすればいい。得体の知れない何かに押し潰されて、どうにかなってしまいそうな気がした。

蒸し暑い部屋の中で、焦燥感がムラムラとした性欲に変わった。小さなパソコンを持っていったが、友人のH君に貸しているあいだにウイルスに感染したらしく現地に着いてまったく動かなくなり、秘かな愉しみのために仕込んでおいたアダルト動画が見られなくなってしまった。H君を恨めしく思いながら、いつものようにエロい妄想で事を果たす。

20代のころは撮影に行った先のいろいろな場所で自分でもあきれるほどオナニーに耽った。ゲリラと従軍中のジャングルや極寒の夜の砂漠、海、山——こんな場所にいるときぐらい食欲や性欲がなくなってくれたら楽なのに

になー、と思いながらも欲望には従順で、立小便をするように立ったまま物陰で素早く済ませていた。パートナーから携帯に長距離電話がかかってきたのでキャンプで撮影できなかったことを伝え、自分の気持ちを吐き出す。好きな彼女がいて孤立無援ではないことに安堵し、気持ちが前を向く。ビニールで囲まれた気分転換に、奇妙にデフォルメされた似顔絵が描かれたバラックの散髪屋さんに入った。部屋は狭くて天井が低く、欠けた小さな鏡とプラスチックの椅子があるだけだ。壁にはいろんなヘアースタイルの写真やヒップホップのポスターがベタベタ張ってあるが、バリカンを持ってニコニコ笑う兄ちゃんと散髪が終わった人の全員がきれいな坊主頭なのを見て、坊主にするしかないと諦める。
シエラレオネでは額に直角にソリコミを入れるのが流行っているらしく僕にもやってくれるが、HIVの感染率が異常に高い国なので「剃刀は新品だよね」「本当に新品だよね」と何度も真剣に念を押した。しかし、兄ちゃんは「細かいことはどうでもいいよな！」という感じでやたらとノリが良く、一抹の不安が残った。
空手や日本車、シエラレオネでの生活、戦争、家族、恋人――散髪が終わったあとも続く兄ちゃんとのとりとめもない会話が体に心地良くしみ込んでくる。キッチリと真四角に入った額のソリコミを鏡で見ると異様だったが、とりあえず髪型だけでもシエラレオネ化したなと納得する。握手をして手を離す瞬間に中指と中指を引っかけて、最後に互いに指をパッチンと鳴らす――慣れないと息が合わないローカルな挨拶をして兄ちゃんの店をあとにした。
フリータウンの情報省にプレスカードを取りに行くと、埃っぽくて人気のない部屋には西日が当たり、オレンジ色に顔を染めたおじさんがひとり座っていた。僕の顔を面倒くさそうに見あげ、すぐにでも家に帰りたそうな様子だったので、「明日また出直して」と言われる前に顔写真と手数料を手早く渡した。おじさんは大きすぎた写真のまわりをギザギザにむしり取り、小さな青い画用紙にホッチキスで無造作にとめた。とても機能しているようには見えない情報省で取得したプレスカードは、簡単に偽造できそうでいかにも頼りなく、軍や警察に見せても役に立たなそうだった。無駄金を使ったと思ったが、とりあえずのお守り代わりで、ないよりはマシかもしれない。

安食堂で飯を食べていると、隣国リベリアでの戦闘が激しくなり、首都モンロビアにも戦火が迫っているとテレビのニュースが伝えている。閑散とした街を、兵士を満載したピックアップトラックが猛スピードで走り去る。バンダナを巻いた子供兵士たちはカラシニコフを持って体を揺すり、バネで弾かれたようにステップを刻んで雄叫びをあげる。モンロビア郊外にあるサッカー場には大きな荷物を抱えた避難民が雪崩のように殺到し、援助関係者の地元の男が大きく目を見開いてカメラに向かい「本当に何もない。水も食料もまったくない！」と早口に叫んでいる。

もうすぐ撮影に行くモンロビアの映像に釘づけになった。テレビが映し出している光景は、ブラックアフリカの戦争のイメージ――カオスの渦に巻き込まれていく恐怖――そのものだ。現場でカメラを抱えている自分の姿が想像できず、ちゃんと撮影できるのか確信が持てない。隣で食い入るようにニュースを見ていた痩せた男が「少し前までシエラレオネもまったく同じようにひどい状況だった」と吐き捨てるように言った。

数日後、ダウンタウンにあるシエラレオネ唯一の盲学校に行った。モスクに入りきらない男たちが道路を埋め尽くし、大音量で流れるコーランに合わせて一斉に地面に頭を垂れて祈っている。その姿は現世の苦しみを乗り越えるために自己をゼロに向けていくようだった。目の前の現実に立ち向かうのが困難なのかもしれない。死後のヴィジョンを胸のうちの死生観をどこかで消化しなければ。特定の宗教を信じない自分でも容易に理解できる。死後のヴィジョンを明確に語る宗教が、紛争地で生きていく人々の精神の解毒剤となっていく。その感覚は、バラックの一角にある盲学校に入るとミーティングの最中で、なぜか自己紹介しろと言われ、ぎこちなく来訪の意図を説明する。

スタッフ以外は皆盲目だから明るくする必要がないと考えているのか、単に設備がないだけなのか、建物の中はとても暗かった。

上半身裸で汗だくになりながら、息子と一緒に力強くヤスリで石鹸を削っているクリストファー（37歳）に挨拶し、握手をしようと右手を差し出すと物凄い力で握られて少しびっくりする。隣国ギニアの難民キャンプからシエラレオネに戻ろうとしたときに国境で政府軍にスパイ容疑で捕まった。クリストファーはコノ出身で、元運転手。

「ナイフで目を切られた。捕まっていた9カ月間、縛られたまま棒で殴られた。解放後に手術をしたが、見えるようにはならなかった」

サングラスを外して見せてくれた目は、ひどいケロイド状になっていた。

「母親は病気で父親は殺された。3人の子供と妻がいる。恥ずかしいからストリートで物乞いはしたくない。石鹸作りを学んでなんとか生きのびたい。助けてくれるのは神だけだ」

パレスチナでイスラエル国境警備隊が撃ったゴム弾が当たり左目を失明してから、全盲になったらその恐怖にどうやってつき合っていくのかを考えることが多く、盲目の闇の世界に強く関心を持つようになった。杖だけで介助なしにひとりで街中を歩いていく盲目の人たちを見るたびに驚き、これまで以上にシンパシーがわきあがる。試しに券売機や手すりの点字を指でたどってみるが、触覚だけでは違いがわからない。第六感と鋭敏さを発達させないと生きていけないことがよくわかる。

夜、暗闇の中で、見えている右目を静かにつぶると、左目に広がる闇の色は黒というよりは色彩という概念がないすべてがオフな状態で、無音の渦の中に引きこまれていくように感じる。見えている右目とどうやって折り合いをつけ、対峙しているのだろう。隣に座った息子から次々と手渡される石鹸の塊を物凄い勢いで削って粉にしていく。そんな彼の姿に、何かに没頭することですべてを忘れて崖っぷちで踏ん張る、生きる意志の凄みを感じた。

クリストファーは闇の世界と闇の世界政府は手足を切られた者のサポートはするが、目の見えない者への支援はない。

その後、フリータウンの郊外にあるグラフトンキャンプに行った。泥のブロックで造られた家が密集し、キャ

ンプというより村のようだ。ここには国内避難民が3万人以上住んでいる。
僕と同年代ぐらいの女の子が寂しそうに佇んでいる。名前はファトマタ・ゴロマで、クリストファーと同じく
コノから来たそうだ。年齢を聞くと「28から30ぐらい。よくわからない」と言う。
ファトマタが住んでいるのは、トタン屋根が半分しかない、家というよりはまわりを土壁で囲っただけの区画
で、ほとんど物が置かれていなかった。あまりにも生活感がないので「本当にここに住んでいるの？ いまはま
だ雨季なのに雨が降ったらどうするの？」と尋ねると「仕方がないのよ」とつむいたまま答える。
「私の家族は子供ひとりを残して全員殺されてしまった。コノからここに来て5カ月になるけど、夫は死んだの
か生きているかもわからない。食べ物を探すのが大変で、子供は夫の家族に預けてきてしまった」
細くて長い手を土壁にかけたまま、いきなりファトマタは泣きはじめた。誰も頼ることのできないファトマタ
の押し潰されたような表情から、戦争ですべてを失ったあと、ひとりぼっちで生きていかなくてはならない苦悩
が伝わってきた。自分には彼女の現実を変えることはできない。そして、気持ちがまぎれるような言葉をかける
ことさえできなかった。

帰り際、キャンプの誰にも見つからないように、ポケットに入っていた10米ドル分のレオン札をそっと彼女に
手渡した。

安宿に戻り、薄暗くなった夕方、大粒の雨が勢いよく地面に落ちていく様を見ながら、電気もない暗闇の中で
ファトマタはどうやって雨を凌いでいるのだろうと想像した。
そして、コノには絶対行かなくてはならないと思った。

キッシー精神病院

フリータウンを一望できる丘の上にあるキッシー精神病院はレンガ造りの重厚な建物で、奴隷貿易時代にはここに奴隷を集めていたらしい。病院の責任者ブライマンが教えてくれた。WFPの職員と一緒に訪れたこともあり、彼の対応は丁寧だった。

「RUFが攻め込んできたとき、職員は逃げだし、患者の何人かが撃ち殺された。

「RUFがやってきて、理由もなく子供兵士に鉈で足と耳を切りつけられ、足を撃たれた」

患者のスティーブン（42歳）は言う。

戦争中、軍はコカインなどのドラッグを兵士、特に子供兵士に与えて戦わせていたので、現在も週に1、2回、ドラッグの中毒者がここに運び込まれるという。マリファナやコカインを吸いはじめた。彼らはコカインのことを「ホワイト」と呼ぶ。

アブバカバキ（28歳）は21歳で政府軍に参加。

「たくさんの人が襲ってくる夢を何回も見る」

アブバカバキは地方で戦闘に参加したときに銃を捨てて逃げだした。父親が彼をここに連れてきた。

離れにある鉄格子が嵌められた病棟のひとつに行くと、糞尿の強烈な匂いが鼻を突く。異様な空気を感じて中を覗くと、暗闇に黒い肌が同化し瞳の部分が白く反射しているのがわかる。目を凝らすと男がこちらをじっと見つめているのがわかる。鎖につながれ、身にまとったダブダブのシャツは床と同じ褐色に染まり、目の前の光景に立ち尽くしてしまう。話しかけてもこちらを見つめるだけでまったく声を発しない。しばらくのあいだ、スタッフがいなくなるのを見計らって、中にいるみんなととりあえずタバコを一服する。

「こんな便所のようなひどい場所に長く入れられたら、頭がおかしくなくてもおかしくなってくる。2カ月も俺

「はここにいる。体をつながれたまま、雨が吹きさらすのがつらい。早くここから出たい」
弟に連れてこられたソリエ（28歳）が言う。物凄い勢いで喋ったかと思うと、今度はハエがたかっている配給食を物凄い勢いでほお張る。

植民地時代に奴隷を縛りつけていた同じ場所で同胞の患者を鎖でつないでいる光景はあまりにも皮肉が利き過ぎている。

働いている職員は給料が遅配続きで、患者のことには関心がないようだ。案内してくれた食糧支援をしているWFPの職員のおばさんは顔をしかめて、建物の中に入ろうとさえしなかった。

戦争の記憶は消えることなく、時の経過とともに結晶となり、人々の心にトラウマとなって宿る。人々の脳裏に焼きつけられた戦争の記憶を風化させることなく、彼らの恐怖や喪失を写真にして見せたいと思った。彼らの気配や空気感の一部が自分の中に入り込んだ瞬間を捕まえる。彼らの日常の狂気や魂のありようをどこかの誰にでも起こりうる普遍的なものとして抽出し、戦争の記憶のかけらを集めて形作り、他者の意識に刷り込みたい。

コノに向かう前日、激しい下痢が続いていた。子供やおばさんが頭に鍋を載せ、かけ声も元気に売り歩いていた揚げパンなど、なんでもばんばん食べていた。埃よけのビニールに覆われた揚げパンが酷暑で蒸されて腐っていたのかもしれないと恨めしく思ったが、よく考えたら、そうではない。少し高級そうな店で冷蔵庫に入れて売っていたので大丈夫だと思い、奮発して買ったサラミが原因のようだ。パンに挟んで食べたとき、ねばねばして少し匂うなと思ったが、臭いのも旨みのうちとばかり食べたのが失敗だった。頭も痛くなってきたのでついでにマラリアにも罹ったのかもしれない。地方に行ったときに薬が切れたら大変なので早めに薬を飲んだ。薬局でマラリアの薬を買い足す。ひどくなって動けなくなったら困るので下痢になったら薬と水、いつもそう決めている。マンゴーと水だけを体に入れて、トイレとベッドの往復で終日過ごす。

翌日なんとか早起きして、食料品や雑貨を満載したボロボロの乗合バスでゆっくりとコノへ向かい、昼過ぎに

は到着した。

 ジャングルの中にあるコノはダイヤモンド鉱山で知られ、小さな街は利権争いの激戦地だ。街の真ん中を流れる川に沿ったいたるところに、ダイヤモンドを求めてすり鉢状の穴が掘られている。街の中心部では、家の中や基礎部分まで掘り返し、建物が歯槽膿漏の歯茎みたいにグラグラと崩れそうになっている。あとさきを考えることができない人間の剥き出しの欲望を見せつけられた気がしてゾッとする。
 自給自足の生活をしていたはずの住民は、大地を耕し食物を育てる代わりにダイヤモンドを採掘する。ダイヤモンドのために殺し合い、戦争をする。
 小さな目抜き通りにはレバノン人が経営するダイヤ交易所があり、日本製のオフロードバイクや冷蔵庫など、フリータウンでもあまり見かけない商品が売られている。ダイヤさえ見つけられれば手に入れられるわけらしい結果――日本人にとっては当たり前の品々が、彼らにとってはキラキラと輝く特別な物として目の前に積みあげられている。しかし、電気が通っていないこの場所では電化製品は発電機がないと使えない。
 コノの街は人間の膨れあがった欲望を資本主義のミニチュア版として体現しているようだった。ここでは形として見えないものの価値が評価されることはない。
 ダイヤモンド鉱山の労働者の多くは子供や元兵士たちだ。泥の海に埋もれて、彼らの黒い肌が土色に染まっていく。赤道直下の皮膚を焦がす強烈な日差しの中、大勢の男たちの汗でぬるりと光った筋肉がうねる姿は圧倒的な存在感があった。すり鉢状の穴の底からスコップで泥をすくいあげ、バケツリレーで地上に向かって運び出す作業は、巨大な獲物にアリが群がり、少しずつ噛み切って巣穴に運ぶ姿を思わせた。
 フォトジェニックな光景に刺激され、カラフルなビーチパラソルを立ててあたりを睥睨(へいげい)している派手で恰幅のいい、いかにも成金という感じの男に撮影の許可を求めた。
「鉱山委員会の許可を取らないといけない。お前はカネを払う気があるのか」と、面倒くさいことを言いはじめたので「日本からわざわざ撮りにきたんです。今日しか時間がないからお願いします」と平身低頭頼み込み、案内してくれた現地NGOの職員も加勢してくれ、なんとかオーケーをもらった。

072

相手の気が変わらないうちにと、下半身が泥に埋まりながら穴の底を目指す。突然の闖入者に驚いた男たちは一斉にギロリとこちらを睨む。彼らの迫力に負けないように「日本から来たカメラマンだ。写真を撮らせてくれ！」と大声で返す。

「俺は撮られたくねー」
「写真撮るならカネよこせー」
「タバコくれー」
「何やってるんだ！　早くこっちに来い」

あちらこちらから一斉に呼び声がかかる。近くにいた男と握手をして、汗で湿ってふにゃふにゃになってしまった日本から持ってきたハイライトのパックを男たちに手渡す。額に汗し、泥だらけの手に挟んだ日本のタバコを珍しそうに眺めるなら吸う男たちの姿を見ていると親近感がわいてくる。いつものように、ジャッキー・チェンやブルース・リー、空手なんかの話をしながら、こっちに関心がなくなり彼らが作業に戻るのを待って撮影を始める。ただひたすら素手で泥を掘り起こす男たち。ダイヤが何週間も見つからないときは給料さえ払われない。いまは雨季なので穴に水がたまったのを出すのが大仕事だ」

元兵士の男がぽやく。

ダイヤモンドを見つけるという共通の目的のために人間が機械の代わりとなり、穴は掘り続けられる。掘りあげられた土くれを子供たちが鍋や盥に入れ、川で洗って石と泥に分別する。奴隷時代の悪夢の再現のような光景とギラギラと強烈な日差しに、頭がズキズキする。爆撃の跡のように無秩序にあいた大きな穴と川岸に集まる人の塊――壮大な無駄が無意味に行なわれている風景はとても虚しい。案内してくれた現地NGOの職員が泥だらけの靴体全体が泥だらけになってしまったので近くの井戸を自分で洗うから大丈夫」と言うと、「お客さんにはこんなことはさせないよ！　いいから、いいから」と言って靴を離さない。

穏やかでゆったりとした時間の流れの中にいる彼の柔和な横顔と、この場所で起きた暴力を重ねて想像するのは難しい。日常生活を一変させた現実は、陽炎のように逃げて不確かなままだ。自分の死に直面したときでさえ、その瞬間は実感なくすんなりと通り過ぎていくものかもしれない。「正義」という免罪符により殺人が許容されている状況が戦争なのだと思う。その「正義」は国家や社会のエゴを煮詰めて作られる。どの戦争でも共通しているのは、社会的弱者が初めに駆り出され、暴力の矢面に立たされ、最期はゴミのように打ち捨てられる。そして、時間の経過とともに死者や生き残った被害者は社会から忘れ去られていく。

銃弾や爆弾の破片など、わずか数センチの小さな鉄の塊が自分や家族の肉体を再起不能にする。現実の痛みや悲しみの質量を想像するのが難しいように、当事者と非当事者の溝は絶望的に深い。政治は民族や社会的帰属の差異を巧みに利用して憎悪をかきたて、支配体制を確立する。アフリカの紛争の多くはハイテクな遠隔操作の爆弾を使用するのではなく、原始的な武器を手に顔を突き合わせ、血を流して殺し合う。人間が持っている感情のすべてが表出し、瞬時に生命が圧縮される究極のドラマがアフリカの戦争だと思う。

町外れにある元子供兵士が通う職業訓練所に行く。子供たちはどこにでもいるふつうの男の子たちのように見える。何人かと話をするが、初対面の外国人の質問にドギマギしているようでリラックスして話せない。部屋を用意してもらうがスタッフが横で立ち会うため、取り調べのようになって、なかなかいい感じに話ができない。

「戦争中は何をしていたの？」
首からメジャーをぶら下げた男の子に聞くと、寂しそうにうつむいて話してくれた。
「兵士に洗濯やメジャーや食事の世話をやらされてた」
「将来は何になりたい？」
「大工になりたい」

074

立ち会っているの恰幅のいい女性スタッフは彼らの将来にあまり関心がなさそうだが、外国人が訪問してきたことには興味があるらしく、部屋から出ていってくれない。

仕方がないので取材を切りあげて、町外れにある他の訓練所に行くことにした。

木工所の外の大きな木の下で板を削っている少年たちに声をかけ、年齢よりも幼く見える元政府系民兵のシルベスター（23歳）に話を聞いた。彼はRUFに両親を殺された。

「父と母のことを思い出すと泣きたくなる。これからは敵と味方が混じって生活していかないといけない。いろいろ思い出すけど、すべて終わってしまったことだから、いまさら戦争の話はしたくない」

戦争映画のスターの名を名乗る彼は寂しそうに呟いた。何人かと話をするうちに「戦争中に人を殺したことはある？」と何げなく尋ねると、和やかだったムードが一変した。

「あいつは殺したことがあるよ」と少年たちが一斉に指差した先を見ると、少し離れた場所で10代前半の男の子が友達と楽しそうにぐるぐる走りまわって遊んでいる。渋る男の子に来てもらい話をしようとするが、こちらの目を見ることもなくうつむいてしまい、小さな声でしか喋らなくなった。楽しく遊んでいたところに突然やってきた外国人から根掘り葉掘り質問され、闇の記憶に土足で踏み込まれた彼の気持ちを思うと、自分が嫌になる。

言語や文化が違う場所に来て、そこで起きている戦争とはまったく異質で、暴力の偶然性を感覚として認識するまでいつも四苦八苦するが、今回はいままで見てきた戦争の要因や雰囲気を感覚として認識するまでいつも四苦八苦するストーリーばかりを無意識のうちに探しているストーリーばかりを無意識のうちに探していることに気づいて、自分が期待しているストーリーばかりを無意識のうちに探していることに気づく。

大人は子供にドラッグと銃を与え、流れに任せるままに理由もなく人間を殺す。シエラレオネで出会った被害者たちの証言――。

「鉈で手を切られた」

「煮えたぎるパームオイルで手を洗わされ、口に南京錠をつけられた」

「目の前で家族をレイプされ、切り刻まれ、家を燃やされた」

無数の声を聞くたびに、人間の限界のない嗜虐性にうんざりしながらも、残虐な事実がまるで当然なことのように思えるぐらい自分の感覚が少しずつ鈍磨していく。

凄絶な体験は消化されることはなく、彼らの体に深くしみ込んでいく。被害者たちが証言する残虐な場面と加害者である元兵士の子供たちのあどけなさがどうしても重ならない。現場で子供たちが鬼になる瞬間を見るまではわからないのかもしれない。

この戦争の忌わしい特徴のひとつ、組織的に兵士たちに腕を切り落とされた被害者たちの話をもっと聞きたかった。フリータウンではうまく取材できなかったが、まだ新しい小さな家々が寄り添うように並んでいた。井戸を掘りに行くというNGOの車に便乗することがほとんどなく、また井戸を掘るNGOと一緒だったこともあってか、すんなりと受け入れてもらえた。

4人の子供と一緒に住んでいるクンバモモに年齢を尋ねると「たぶん50歳ぐらい」と答えるが彼女の顔には皺が深く刻まれて、もっと老けて見える。

「政府軍が村に逃げてきたあと、RUFが村にやってきた。夫は年寄りだから許してと何度もお願いして、なんとか逃がすことができた。私は村人と一緒にジャングルに連れていかれて、男2人が両腕を鉈で切り落とされた。切られたところが半分残ってブラブラしていたけど、あんまり痛いので自分で切りつけられて、切られたところが半分残ってブラブラしていたけど、あんまり痛いので自分で切り落とした。道に迷っているうちに雨が降ってきてようやく水を飲むことができた。村に戻ると誰もいなくて、息子と他の村人の死体が5つだけ残っていた」

兵士たちはそのときの気分次第で住民の腕を切り落とす。あるいは誰かに頼んで切断するという壮絶なケースを何度も、自分で、あるいは誰かに頼んで切断するという壮絶なケースを何度も、病院に治療に行けないために痛みに耐えかね、自分で、あるいは誰かに頼んで切断するという壮絶なケースを何度も、

か聞いた。腕を切られて出血多量で死ぬ人も多く、かろうじて生き残った人たちは兵士を恐れてジャングルの中へ逃げ、水や食糧がろくにない状況で過ごさなくてはならなかった。

隣国リベリア政府がサポートしているRUFが、何世代にもわたって忘れることができないような恐怖を植えつけて、住民を支配しようとする。その手口は数百年のあいだ、ヨーロッパ諸国が彼らの先祖にしてきた行為と重なる。

先進国と呼ばれる国々は資源を搾取する方法をよりシステム化し、暴力の位相を直接的から間接的にスライドさせた。武器を供給するだけで自らの手は汚さない。アフリカの犠牲が日本の豊かな生活につながっている現実は隠蔽され、ニュースで伝えられるアフリカの紛争は自分たちとはまったく関わりがない野蛮で遠い国の出来事として認識される。

「攻撃があると、棒で殴られて人間の盾として前線へ駆り出された。多くの仲間（子供兵士）が死んでいった」

「戦争が終わって自由になれた。もう誰も傷つけなくていい。二度と戦争が起きないよう神に祈りたい」

「12歳のとき、妹を探しに行って兵士たちに捕まってしまった。兵士たちは理由もなく殴ったりタバコの火を体に押しつけたりした。奴隷のように働かされ、耐えられなくなって逃げだしたが捕まって、水を張ったコンテナに1カ月閉じ込められた」

「いまでもよく釘が刺さった棒で殴られたことを思い出す……。戦争で小さな弟は死んでしまったが、もう誰も自分のことを殴ったりしないから嬉しい」

コノで元子供兵士たちの告白を聞いているうちに、彼らのことを加害者と被害者に無意識に区別してしまう自分の感覚を改めなくてはならないと気づく。

そろそろフリータウンに戻って戦闘が続くリベリアに行く準備をしようと決める。メールでコンタクトを取っていた現地の国連関係者からの返信がなくなった。反政府軍が首都に迫って戦闘が激化し、外国人の援助関係者の多くが国外へ脱出しはじめたようだ。取材費をケチって陸路で国境を越えるのは危険過ぎると判断し、飛行機でリベリアに入ることにした。隣国同士が密接にリンクしている戦争の、シエラレオネで結果を見ることができ

たのだから、リベリアでは進行中の事実をしっかりと見たいと思った。

シエラレオネを離れる前に、もう一度キッシー精神病院に行く。キッシーに行く日は朝から体の芯が重い。足を鎖でつながれた男が顔を覆い、光を求めるように片手を伸ばしている姿を鉄格子越しに撮影する。それはまるで戦争が終わっても疲弊し、蟻地獄に足を絡めとられてしまったようなシエラレオネの状況を体現しているようだった。

息が詰まりそうな気分になって外に出ると、踵を履き潰されたボロボロの靴を見つけた。奴隷たちが閉じ込められていた時代からの人々の汗と焦燥のエキスがしみ込んだ床に、その靴はぽつんと置かれている。かつてその靴を履いていた人間の存在を強く感じた。

そのとき、静かな時間を断ち切るように、めったに鳴らない携帯電話が鳴った。かけてきたのはガーナの日本大使館の職員だった。

「亀山さんはリベリアに行くそうですが、退避勧告が出ていてとても危険な状況なので行かないように」と突然言われて驚いた。「誰からこの番号を聞いたのですか？」と聞くと相手が口ごもったので、素直に「わかりました。考え直してみます」とだけ答える。現地で知り合った日本人の援助関係者の誰かが僕のことを心配して、携帯番号を大使館の知り合いに教えたのかもしれない。自分の存在をまったく誰も知っていてもらうほうが気持ちが落ち着くのは確かだった。

リベリア行きのオンボロの旅客機は通路にゴミが散らばっていた。家畜の匂いがするなと思っていると持ち込んだニワトリが逃げ出して通路を歩いている。意外にも機内は地元の人たちで混んでいた。やはり皆緊張しているせいか機内は静まり返っていた。戦闘が首都に迫っているのにどこに行こうとしているのだろう。この瞬間にも壮絶な殺し合いが起きている。そう思うとシエラレオネで出会った人たちの表情や言葉が、むせ返るような匂いの記憶と共にフラッシュバックする。眼下に広がる深く濃いジャングルの中では、

リベリア

リベリアのロバーツ国際空港に着いた。空港は混乱していると思っていたが閑散としていて拍子抜けする。中心部まで行く方法はタクシーしかないようで、仕方なく空港の外でたむろしていた小狭い感じのする鼻毛が伸びた若い兄ちゃんと運賃の交渉をする。なぜだかわからないが、他に男が2人便乗することになった。空港から市内に向かいジャングルの中を一直線に伸びた道路をセダンが猛スピードで駆け抜ける。

検問で車を停められ、大人に混じってカラシニコフを抱えた少年たちがいるのを横目で見ながら、いよいよやってきたなと緊張する。いくつかの検問を通過し、空港から1時間ぐらいかかってモンロビアの街に入った。街は想像していたよりも人出が多く、雑然としている。店が開いているうちに水を少し買う。

着いたホテルは立派で一泊120ドルもする。頭にきて運転手の兄ちゃんに「安いホテルに連れていけ」と何回も念を押したじゃないか! こんなところ高過ぎて泊れるわけないよ!」とうんざりして言うと、ホテルの従業員までもが口を揃えて他のホテルは閉まってしまいここしか開いていないと言う。興奮した形相で、近くにいたフランスの国営ラジオ局で働いているという小柄なフランス人の男に聞いても同じような答えだ。「夜は絶対出歩くな!」昨日もカメラマンが兵士に強盗されて大変だったんだぞ」と言う。日も暮れかかっていたので安いホテルを探すのは明日にする。ホテルの食事は高いのでシエラレオネで買い込んだビスケットを部屋で食べる。

翌日、いよいよ戦闘がモンロビア近郊まで近づき、空港は閉鎖される。前日に約束していた車も来ず、街全体がしんと静まり、それが不気味に感じる。間一髪でモンロビアにいたらどう頑張っても10日ぐらいしかいられない。手持ちのカネではどう頑張っても10日ぐらいしかいられない。車代はガソリン代を除いて1日60ドル。1日200ドルは最低でもかかる。

部屋を出て階段を降りようとすると踊り場の隅に小さな女の子を連れた家族が疲れ切った様子で座っている。いま着いたばかりという感じで肩身が狭そうにしている。

「ホテルの従業員が知り合いだから、目立たないここに避難させてもらっている」とその子のお父さんが言った。レバノン人経営のこのホテルには金持ちしか泊まれない。階下のテラスでは大手メディアのジャーナリストたちが小ざっぱりとした格好をして暖かい食事を取り談笑している。結局のところカネがある者だけが安全を手に入れられる。自分もジャーナリストたちと同類だと感じる。自己満足で虚しい気持ちになるが、何もしないよりはマシだと思って部屋に残っていたお菓子とミネラルウォーターを女の子に手渡してその場を離れる。

プレスカードを取ろうとしたが、イギリスの新聞がリベリアの大統領のテーラーのことを「血を吸って生き続けているカニバリスト」と批判したために外国人への退去の命令が出たが、空港が封鎖されたためホテルに缶詰めになっていた。その記事を書いた2人組のアメリカ人には国外退去の命令が出たが、空港が封鎖されたためホテルに缶詰めになっていた。情報省の担当者に自分は新聞関係者ではなく本を作るために来たので彼らとは違うと説明するが、数日待てと言われ発行してもらえない。

翌日、政府にコネがある大手メディアのジャーナリストがホテルに担当者を呼んでカードを発行するというので便乗する。担当者は小柄なおじさんで、額に汗を浮かばせてやってきて、よれよれの黒いかばんからコピー用紙で作った申請書を出した。名前を書き込むだけの簡単なもので数日間のみ有効で120ドル。政権が崩壊しつつあるこの国でどう考えてもそのお金はこのおじさんのポケットに入るとしか思えない。

「彼らと違って僕はフリーランスなんだから値引きしてくれ」と頼み込んだが聞き入れられず、ならば有効期間をせめて1週間にしてくれと粘っても1日しか延ばしてもらえなかった。仕方がないのでボールペンで書かれた3の数字を上からなぞって8に書きかえた。

ホテルのゲートの横にある小屋のところで私服姿の少年たちがカラシニコフを持って警備をしている。そこに突然、猛スピードでオフロードのバギーがやってきてタイヤを派手に鳴らして停まり、サングラスをかけて黒い制服を着た若い男がまわりを威嚇するようにホテルの中庭に入ってくる。その場の空気が一瞬で凍りついた。遠目からでも血の匂いがぷんぷんするような独特な佇まいに緊張する。こいつには絶対に近づかないほうがいいと思っていると、地元のジャーナリストのおじさんが「彼はアメリカからやってきたテーラーの息子でアンチ・

「アンチ・テロリストユニットの責任者だ」と小声で教えてくれる。

テロリストユニットというの悪い冗談のようなネーミングに、9・11以降の「テロに反対」と言えばなんでもまかり通るような風潮を感じてうんざりした。地元のジャーナリストのおじさんはつけ足すように、僕が着ている自分で撮影したパレスチナの写真をプリントしたTシャツを指差して「アラブ人はいつもテロばかりを起こすから嫌いだ」と言った。おじさんのしたり顔に思わず苦笑いする。

モンロビアに着いたものの街は歩ける状況ではなく、空港からホテルまで車で移動しただけで市内の土地勘がまったくない。ガソリンが流通しなくなり、車をチャーターする料金も値上がりしはじめた。途方に暮れていたところに運良く、前日出会ったフランス人のラジオ局の男と一緒に地元ジャーナリストの車に乗せてもらえることになった。PRESSと大きくペイントされたランドクルーザーで市内を見てまわる。

他にはまったく車が走っていないのが不気味だ。店はすべて閉まり、通りは閑散としている。道に作られたいくつもバリケードをよけながら進む。角を曲がると突然静寂の風景は崩れた。男がズボンをずりさげた状態で道の真ん中に倒れ、叫び声をあげている。兵士に撃たれたのだろうか、けがをしているようだ。男の近くをカラシニコフを持った兵士たちが走りまわり、遠くの物陰から数人が心配そうに見つめている。車は倒れている男をまわり込むようにゆっくりとよけて進んでいく。窓一枚隔てた外の光景に胃が締めつけられるような恐怖を感じる。撮影するべきだと思ってカメラに手をかけると同乗のフランス人が「勝手に外を撮るな。兵士に気づかれたら大変なことになる。撮影したら外に放り出すぞ」と言う。写真を撮らないと何も始まらない。でも、ここで放り出されたらホテルまで歩いて帰るだろうかと不安合いのようだ。

市外に通じる橋に近づくと政府軍の兵士たちが大勢いた。助手席に座る地元のジャーナリストは指揮官と知り合いのようだ。

車が停まったので気合を入れてカメラを持って飛び出す。フランス人が「指揮官が嫌がるから子供兵士は撮るな」と言うが、ここまで来たら撮りたい写真を撮らずにはいられない。地元のジャーナリストが「どうか外国のメディアのことも信頼してくれ！」と兵士たちに大声で言い、あと押ししてくれる。

一時的に停戦になって兵士たちは興奮している。兵士たちに近づいて彼らがまわし飲みしているパームワインをわざと大袈裟に珍しがり、ひとりの兵士の手からひょいとコップを取って飲む。彼らは大喜びで盛りあがったので、「写真が撮らせてくれ」と一気にシャッターを切る。ファインダー越しの彼らの顔は表情が恐ろしいほどクッキリして豊かだ。ギラギラとした視線を感じながら、ちょっとした弾みで状況が暗転してしまいそうな予感に、彼らの懐に突っ込み過ぎないように気をつけて撮る。うだるような暑さの中、ダブダブの制服を着た若い兵士がだらしなく肩にかけたカラシニコフの銃剣を地面にガリガリと擦りながら、度の強いパームワインを一気飲みして雄叫びをあげる。

「この坂を下れば敵はすぐそこに見える。一緒に行こう」と兵士のひとりが誘ってくる。このまま兵士たちといたい気持ちはあるが、傍らにいる指揮官はこっちを迷惑そうに見ている。

子供兵士たちを満載したピックアップトラックが猛スピードでやってきた。トラックの中央には大きな機関銃が据えられ、フロント部分にはなぜか大きな人形が縛りつけてある。人形が物凄い勢いでバウンドして首が上下に揺れるのを見て、一瞬、本物の子供かと思いギクッとする。

政府軍の兵士たちは寄せ集めで規律もなく、軍隊というよりはギャングのような集団だ。モンロビア全体が、殺すために殺すという暴力の傘に覆いかぶされたようになっている。それは意思を持った竜巻のように住民を呑み込み食い尽くし、憎悪をまき散らしながら増殖していく。一瞬で沸点に達するようなブラックアフリカ特有のエネルギーに満ち、何が起きても不思議ではない現場で、この戦争の全体像もよくわからないまま強い写真を追い求めてひとり残って撮影するのはリスクが高過ぎる。突き進むのなら、自分の気持ちの底で納得してからでも遅くないのかもしれない。

地元のジャーナリストたちは車に乗りはじめた。「早く帰ろう」とフランス人に促されるまま、後ろ髪をひかれつつ車に乗り込んでホテルに戻ることにする。モンロビアはいままで見てきた戦争とは大きく違っていた。土着的な宗教儀式が混ざり合ったような空間に得体の知れない恐怖を感じ、自分の精神が押し潰されていくようだ。

082

停戦合意が崩れて戦闘が再開し、アメリカ大使館や国連施設があるUN通り沿いにあるホテルの周辺に避難民が大勢やってきた。頭に荷物を載せて、子供の手を引いた人たちの群れは沿道に長い列を作り、あてどなくさよっている。職員が逃げ去った国連施設には避難民が殺到した。建物の中は電気が止まり、暗くて蒸し暑く足の踏み場がない。すべてが飽和状態だ。部屋を覗くと、棚の中やバルコニーまで人が溢れている。横になることさえできず、座ったまま眠らなくてはならない。着の身着のままでやってきた人たちは一様に疲れ果て、この先どうなるのか不安そうな面持ちだ。雨季のこの時期、建物に入りきれない人たちは濡れながら外で寝なくてはならない。援助団体は活動しておらず、食糧や水がまったく確保されていない。水は近くの井戸で買わなくては手に入らない。

「昼間は家に帰って様子を見ながら食糧や生活必需品などを探し、夜は危険なのでここに戻って仲間や家族たちと時間をやり過ごしている」

親切に建物の中を案内してくれたおじさんは言う。

無人となった国連難民高等弁務官事務所の、屋根がわずかにある駐車場でいっぱいだった。

「数年前、シエラレオネの内戦で難民となりリベリアに来た。家を手に入れてようやく生活が落ち着いてきた矢先、また戦闘に追われて逃げなければならなくなった」

駐車場に捨てられた真新しいランドクルーザーのタイヤに凭(もた)れて休んでいる30代ぐらいの女性は諦めた様子でそう言った。彼らの背後から、まるで負の連鎖のように困難が追いかけてくる。シエラレオネにいるときにテレビのニュースで見たサッカー場に行く。サッカー場は多くの人でごったがえし、ところどころで小便の匂いがする。

数年前にコンゴ民主共和国のキンシャサで出会ったリベリアのサッカー選手、ジョンのことを思い出した。戦火を逃れ難民となったジョンは、「俺の名前を出したら、大騒ぎになって空港までみんな迎えに来るぜ」と得意げに話していた。彼はいま、どうしているだろう――。

雨のためにサッカー場のピッチには誰も避難できず、観客席や建物の隙間に入り込んで、避難生活というより

は雨宿りをするような感じだ。

スタジアムの通路の隅で小さな子供を抱えて座り込んでいる盲目の女性に出会った。

「去年の7月に戦闘中の混乱で夫とはぐれてしまい、死んだのか生きているのかもわからない」と言い、小さな声で続けた。「4日前にここにたどり着くことができたがマラリアに罹ってしまった。薬を買うお金もない」

彼女の足元には荷物らしい物は何ひとつなかった。まわりの人に彼女を世話する人はいないのかと尋ねても、「誰もいない」と口を揃えて言う。食事の配給もなく、まだ小さな子供を抱えたまま、ただひたすら座って何かが起こるのを待っているしか方法はない。混乱した状況の中、みんな自分のことで精一杯で他人の面倒まで見る余裕がない。

子供を抱えた彼女をブローニーフィルムで数枚撮影する。

「ありがとう」

握手をするときに小さく折りたたんだリベリアドルを素早く手渡す。そして、近くにいた人がよさそうなおじさんに、信用していないようで申し訳ないが、ネコババしにくいようにみんなが見ている前でマラリアの薬の大体の値段を聞いてカネを渡し、買った薬を彼女に必ず届けるように頼む。

車に戻るとフランス人が「お前は遅い」と怒ったが仕方がなかった。写真を撮ってもこの瞬間の現実は何も変わらないのだから、現場で自分のエゴや偽善に悩む暇があるなら、できる範囲で自分の気持ちに忠実に行動すればいいと思った。

ホテルのゲート前には政府軍の子供兵士がいた。明らかにラリっている感じで、「お前らVIPは俺たちが守っているから安全でいられるんだぞ。だからスモールプレゼントをよこせ」と詰めよってくる。冗談を装っているが目つきはかなり本気だ。

弾帯を体に巻きつけた、まだ幼さが残る男の子に「本当に助かってるよ。どこから来たの？」と尋ねると、「この国に平和をもたらすためにシエラレオネから来た！」と興奮した様子で大きなジェスチャーを交えて怒鳴る。嫌な空気になってきたので話題を変えて、「カッコいいから写真を撮らせてくれない？」と頼んでみると、

自分が兵士になったことを他人に知られたくないようで撮らせてくれない。この男の子は日常的に人を脅して金品を手に入れているようで、脅し方も板についていて執拗だ。

外国人記者たちは小さく折った少額の紙幣をいくつもポケットに入れておき、「タバコでも買ってよ」と鳥に餌を投げ与えるように兵士たちにばら撒いていた。そんな取材方法に抵抗があったが、あまりにも断り続けていると肩にかけているカメラを取られてしまうので仕方なく少額のカネを渡す。

スタジアムで会った盲目の女性とホテルのゲート前で会った子供兵士。ふたりのあいだには、社会的弱者ということ以外は重なる部分がないように見える。しかし、両者はどこかで交差していると感じる。戦争には必ず加害者と被害者が存在するが、空間や時間軸が少しずれただけで、ひとりの人間がそのどちらにもなりうる。兵士に誘拐された子供たちは生まれ故郷を攻撃し、誘拐を免れた子供たちはそこで殺される。加害者と被害者は表裏一体の存在だと感じるようになった。

翌日の午後、外が騒がしいのでサンダル履きのままカメラを掴んでホテルを飛び出すと、負傷者を担いだ人たちがUN通り沿いにあるMSF（国境なき医師団）に向かって走ってくる。爆発音に気づかなかったが、近くのアメリカ大使館の敷地内に避難していた人々に迫撃砲が直撃したようだ。MSFの敷地内に入ると、そこは砲弾の破片でけがをした人たちで溢れてパニック状態だ。一輪車に仰向けに乗せられた負傷者が次々と運び込まれベッドが足りず、負傷者は地面に転がっている。体を震わせて茫然自失となった者。足を押さえながらひとり泣き叫ぶ小さな男の子。頭から血を流したまま意識がない夫の前で、子供を抱いた妻が泣き叫んでいる。叫び声はいつまでもやむことはなく、阿鼻叫喚の地獄だ。

アメリカ人のカメラマンに「ベストショットだったな」と呟かれて、嫌な気分になった。外に出ると必死の形相の男たちが一輪車に乗せた負傷者を物凄い勢いで運んでいる。思わず走り寄って前から撮影すると、ひとりの男から猛烈な蹴りが飛んできた。蹴りはよけられたが、彼らにとって自分はハイエナでしかないということを十分に思い知らされた。

MSFの地元のスタッフが現場まで負傷者を探しに行こうと誘ってくれるが、嫌な予感がして体が反応せず、

どうしても行くことができなかった。臆病風に吹かれてしまった。情報も土地勘もないまま、徒歩で興奮した兵士たちがいる場所へ行くのが怖かった。なぜあのとき突っ込めなかったのかと後悔している。

翌日、アメリカ大使館の正門前に、アメリカが和平交渉に積極的でないことに抗議して、前日の犠牲者たちが棺に納められることもなく、まるで魚市場の魚のように並べられていた。鉄条網と分厚い鉄の扉の前に置かれた遺体の中には赤ん坊もいる。20歳ぐらいの女の子が固く握りしめた手を額に押しつけ、遺体の前で泣き崩れている。熱帯特有の湿度とギラギラと照りつける暑さの中で、彼女の全身から絞り出される嗚咽がこだまする。死んだあとでさえきちんと埋葬されることもなく、貧しさから逃れることはできない。

午後、いまにも雨が降りそうな薄曇りの中、避難民たちがUN通りで和平を求めてデモ行進をした。家を捨て、安全を求めてやってきた場所にも追撃砲弾が落ち、人々は死んでいく。逃げる場所はどこにも残されていない。

しかし、メディアの関心は、始まったばかりのイラク戦争に集中していた。アメリカの解放奴隷がリベリアに移民した経緯もあって、リベリアとアメリカとの結びつきは強いはずだ。しかし、アメリカ政府は政治的・経済的メリットがないリベリアの戦争には関心を示さなかった。

停戦合意がまた結ばれ、テーラー大統領がモンロビアに来て初めて彼の農場で会見を行なうというので、僕たちは政府の民兵に警備された高級ホテルに宿泊し、大枚はたいて車をチャーターし、大統領の車を追いかけていく。沿道には服を脱がされた死体がうつ伏せのまま雨に濡れている。地元の赤十字のスタッフが膨らんだ死体を引きずって、路肩に掘った穴に埋葬している。焼け焦げ、銃弾で穴だらけになって放棄された車の横を、荷物を頭に載せた避難民たちが、目的地も定まらないまま、ただ前だけを向いて歩いている。カネを持つ者が支配し、持たない者は最低の生活を強い

テーラー大統領を乗せたベンツの4輪駆動車だ。いまこの瞬間、モンロビアで走っている車は自分たちだけだろう。雨の中、車に便乗して金魚のフンのようについていく。モンロビアに来て初めて川を渡り、港へつながる無人の道路を報道陣の車が何台も猛スピードで走る。バンダナを巻いた兵士たちを満載したピックアップトラックの後ろを報道陣の車が自分たちだけで走っていく。兵士の中には子供や女性の姿も見える。

ガソリン不足の中、

リベリア共和国モンロビア市／2003年／停戦を喜ぶ兵士と、2日後にアメリカ大使館正門前に並べられた遺体を撮ったコンタクトプリント。
02年のジェニン難民キャンプ以降、カラーで撮影していない。35mmカメラ2台（50mmレンズと17〜35mmズームを装着）と中判カメラ（75mmレンズ）を併用

られ虫けらのように殺されていく。弱肉強食のリベリアの現実——。

テーラー大統領は警備の兵士に囲まれて車から降りたが会見を行なわず、足早にその場を去った。慌ただしくどこかへ消えていく車列を見ながら、反政府軍に首都まで押し込まれたこの戦争はもうすぐ終わるのではないかと感じた。

迫撃砲の着弾後、外国のマスコミも多く到着しはじめ、飛行場も再開したようなのでこのチャンスにとりあえず日本に帰ろうと決めた。半年間、アンゴラ、シエラレオネ、リベリアと駆け足で撮影してきて気持ちがパンパンに膨れあがり、頭と体のバランスが崩れて状況に反応できなくなっていた。ホテルから空港までのあいだの検問が心配だったが、アジア人が珍しかったようで、いくつかの検問では兵士たちが顔を覚えていてくれて簡単に通過できた。

ところが、街の中心部の大きな検問で、兵士たちに「カモがやってきたぜ！」という嫌な雰囲気で停められた。ドライバーが車から降りて責任者と思われる兵士に向かってスタスタ歩いていき、あっさりと交渉を終わらせて戻ってきた。

「兵士たちに停められても、彼らのことは兵士になる前からよく知っているから何も恐れることはない。この前も検問で車を奪われたが、部隊の指揮官にかけ合って取り返すことができた。いくらかカネは必要だったけどね」と言って、戦争で失業する前は教師だったという50代ぐらいのドライバーは悪戯っぽい笑顔を見せた。そして「これが日常さ」と平然と言った。

乗り込んだジェット機は汚かった。離陸すると、ホッとすると同時に、結局リベリアでは何もよくわからないことがよくわかっただけだったなと、自分が見てきた現実を消化しきれないで精神に澱がたまったような気持ちだった。

088

リベリア再訪

リベリアからの帰りがロンドン経由だったので友人に手伝ってもらい現地の新聞に写真が売れたが、充実感がわくことはなかった。

日本に戻ってからもリベリアのことが頭から離れなかった。停戦合意と平和維持軍の到着は遅れ、数週間後再び迫撃砲が避難民に直撃したニュースを見て愕然とされている。自分が見た光景がそっくりそのまま再現されたような映像に直面して、目の奥に血まみれの人間が投げ出じる。

避難所で出会った彼らはどうやって過ごしているのだろうか。彼らの顔や声がフラッシュバックする。アメリカ大使館の前で泣き崩れていた女の子や盲目のお母さんは無事に生き延びることができただろうか。あのまま粘って現場に残るべきだったのではという後悔と、リベリアに戻りたいという衝動が、同時にわきあがった。

和平後の秋にリベリアの地方へ撮影に行っていたK君に会って、数カ月たった現在なら地方に行けることや、いまだに奥深いジャングルで武装解除のプロセスを待っている兵士たちがいることを聞いた。これから自分の写真は作り出せ得体の知れない恐怖と向き合わなくてはならないが、リベリアに戻らなくてはこれから自分の写真は作り出せず、何も始まらない。まだ手元に資金は残っている。制約もなく自由に撮影できる状況も自前で発表できる環境も幸運にも自分にはある。

友人たちと大判の写真冊子を印刷代が安いタイで作ることも決まり、自前で発表できる状況も少しずつ整ってきた。あとは再び現地に戻り、彼らと同じ空気を吸って見続けていく作業をしなければならないと思った。

98年に初めてアフリカに渡り、コンゴ民主共和国の撮影で軍や秘密警察に何度も捕まり、まったく撮影ができずに力負けして敗退してから、頭の片隅にモヤモヤとした感覚をずっと持ち続けていた。

今回、再び久しぶりにブラックアフリカに戻って、パレスチナでの撮影のように闇雲に対象にぶつかるのではない違った切り口を掴めそうな感触があった。

2004年2月、再びリベリアに行く。夕方、空港に降りたつと以前とうって変わって活気があり、鼻毛が伸

びた若いタクシー運転手にも再び会うことができた。目星をつけていた宿はすべて料金が高く、中心部から少し離れた停電で真っ暗になったエリアの宿にようやく泊まることができた。窓もなく薄汚い売春宿だった。発電機で薄暗く点滅する裸電球の下、時差ボケと暑さで頭がうまく働かない。「やっとたどり着いた。とりあえず明日からだ」と湿ったベッドに倒れ込む。

翌朝、前の夜に夕飯にありつけなかったので腹が異様に空いて何か食べようと通りをブラブラしていて、前回来たときに服を脱がされたうつ伏せの死体を撮影した場所のすぐ近くに泊まっていることに気がついた。板を継ぎ足して造ったキオスクのような小さなお店に入り、デコボコした土間でパンを食べて粉っぽいインスタントコーヒーを飲む。大きな港が近いため、外は人で溢れている。人々が忙しそうに動きまわっているのを見て、本当に戦争が終わったんだな、と実感した。

K君の知り合いのリベリア人、アローシャスに中心街のカメラ店の前で出くわした。アローシャスはリベリア中部のニンバ州出身のジャーナリスト。22歳と若く、まだ駆け出しだが、地方にいる反政府軍の状況にも詳しく、K君も彼の協力で反政府軍LURD（リベリア民主和解連合）註16のキャンプの撮影に成功していた。ギャラを払えなくて申し訳ないが、交通費と食事代は出すから一緒に動かないかと持ちかけると、アローシャスは快諾してくれた。

地方で武装解除を待っている兵士たちがどうしているのか知りたかった。当たり前だが彼らにも家族がいて、それぞれに生きてきた背景がある。

しかしその前に、港近くにあるアローシャスの下宿の近くの「ホーリーゴースト（精霊）」という名がついた精神病院に行く。草むらの中をしばらく歩くと病院というよりは小さな倉庫のような建物があった。病院の責任者の修道女に建物の中を案内してもらうと、男と女に分けられた部屋はどちらも患者で溢れていた。後ろ手に手錠をかけられた女性が、皿に盛られた食事に顔を突っ込んで、まるで犬のように食べている。糞尿の匂い、薄暗くて蒸し暑い淀んだ空気——。まるで姥捨て山のような状況は、シエラレオネのキッシー精神病院と酷似している。病院の人たちはなんで自分たちと同じ人間をこんなに乱暴に扱うのだろうか。

090

離れの小屋で男が汗で筋肉を光らせながら無心に腕立て伏せをやり続けている。スタッフに聞くと男の名前はモリスで年齢は17歳。政府軍の「死の部隊」と呼ばれて恐れられている部隊に所属していた。いまではよく「妊婦を殺して年齢は取り出した」とひとりごとを言っているという。僕が話しかけても、モリスは目を見開いて一点を凝視したまま、まったく反応しない。一心不乱に腕立て伏せをしている姿は狂気そのもので、彼の意識は何かに取り憑かれて別のステージに飛んでしまったようだ。

壮絶な体験は人間の魂を破壊する。

食べ物をめぐる諍いが原因で両親を殺したという元政府軍兵士のウィルソン少年が鎖でつながれて横たわっている。彼は自分の頭を針金でぐるぐる巻きにしていた。

アローシャスと乗り合いのワゴン車を乗り継いで、地方でまだ活動している兵士たちを探しに行く。ギニアとコートジボワールに隣接する国境地帯の村では、いまだに兵士たちが住民から略奪を繰り返しているようだった。アローシャスは赤いベースボールキャップをかぶり、身のこなしが軽く頼もしかった。食事のときには細い体の彼が洗面器に大盛りの飯を余裕で平らげるのに驚かされる。

国境地帯のガンタの国連軍の基地に着くと武装解除を待っている兵士たちの集団がいて、僕らを舐めまわすように見ている。

「お前らなんかバラバラにして焼いて食っちまうぞ」と兵士のひとりが不気味に笑いながら凄むと、「ファッキン！」とアローシャスが頭に抜けるような甲高い声で吼え、怒り狂って目をぐりぐりさせながら兵士に詰め寄る。

「もう戦争は終わったんだ」

僕はその迫力に気圧されながら、戦争でめちゃくちゃにされた故国リベリアの現実に、腹の底から憤慨しているアローシャスの気持ちが痛いほどわかった。

僕たちを乗せたワゴン車は泥だらけの道を進んでMODEL（リベリア民主運動）註17の支配地域に入る。見た目はふつうの村で村人たちも穏やかな感じだ。兵士たちも普段着姿で、口々に武装解除のプロセスが早く始まって

ほしいと言う。
「K君がジャングルの中で病気になって歩けなくなって、俺が担いで村まで戻ってきたんだよ」と屈強そうな男が病気で弱くて杖をつきながらヨロヨロ歩くK君のまねをして笑いながら言う。
「彼らの装備は乏しくて銃弾もほとんど支給されていない」とアローシャスが小声で教えてくれる。
ここに住み込んで撮影するのは気が向かないのでという村に行くことにする。
モンロビアで手配したNGOの車で長い道のりをひたすら走って幹線沿いにあるグレに到着する。集会場のような場所に男たちがたむろしている。マリファナの煙でまわりの空気が白く淀んでいる。
部屋に入るとアローシャスと指揮官が知り合いでなければ、ここでの撮影は難しかっただろう。撮影するにはいい場所だなと即座に感じて「ここにしばらくいさせてくれ」と、ここを仕切っているらしい男に頼んだが、どうやら受け入れてくれたようだ。目が真っ赤に充血しているのでハイになっているようだ。隣の兵士から「吸うか？」とマリファナのジョイントがまわってきた。このリラックスできない状況ではシラフでいたかったが一緒に吸うと彼らはとても喜ぶので、あまり肺に煙を入れないように吸い、ふかし気味に吐き出す。
アローシャスは、なぜか指揮官からカネをもらっている。こいつ大丈夫かな？　と横目で見ながらも、いまは聞けない（あとで聞くと、遠いところから自分たちを取材に来てくれたことへの謝礼としてカネをくれたという）。
アローシャスはこういう雰囲気に慣れているようで、彼らの話をテープレコーダーで録音しはじめる。テープがまわりだすとヒートアップしてとめどなく喋り続ける兵士たちに、うんざりさせられた。
あとから部屋に入ってきた男が「外人のお前がなんでここにいるんだ！」と言って詰めよってくる。指揮官が

その場をとりなしてくれるが、いちいち疲れる。その男は近くの村を支配している重要人物らしく、いきなり大声を出し、手を振りあげながら演説を始める。すべてが滅茶苦茶な感じで、男は興奮した兵士たちに担ぎあげられ、奇声をあげながら外に出て家の周囲をぐるぐるとまわりはじめる。そんなカオスの空間を撮影しながら、やっと兵士たちの生活の場にたどり着くことができたと実感できた。と同時に、ここで一瞬でも気を抜いたら大変なことになると思った。絶対に油断してはならないと肝に銘じる。

その日は、村の奥にある中年の指揮官が住んでいる小屋の一画にアローシャスとふたりで泊まらせてもらうことになった。指揮官は、隣国のコートジボワールで難民として暮らしていたが、今回の戦争で戦闘に参加してここまでやってきたという。村の住民たちは逃げ去り、兵士たちは自分たちが接収した家以外、すべての家を燃やした。

少年たちの多くは一日中やることもなく、マリファナを吸って過ごしている。みんな武器を持ってないのを不思議に思い、どこへやったのか尋ねると、少年たちは嬉々として、めいめいの部屋に隠してあったカラシニコフやRPG（対戦車擲弾発射器）を持って集まってきた。彼らは日本人のカンフーの使い手だと思っているようで、武術のまねごとをして絡んでくる。その姿は、その辺にいる同じ年ごろの少年と変わらない。ふざけて銃口をこちらに向ける少年もいるので「こうやって事故で死んでしまう人がたくさんいるんだよ」と言ってやめさせる。

少年たちは避難した住民の持ち物が残されたままの家を自由に使うことにする。大勢を相手にするよりも、一対一で話すほうが危険も少なく、お互いリラックスできていい。

頭にバンダナを巻いた10代半ばぐらいの少年が住んでいる家に行くと、部屋に小さな額に入った元の住民の家族写真が置かれている。平和だったときの幸せそうな笑顔の写真を見ながら少年に、「彼らはいまどこにいるんだろう？」と尋ねてみたが少年はそれには答えず、「この写真は気に入ったからここに飾っているんだ」とだけ言った。

少年がひとりで住むには広過ぎる居間の土壁には、病院から盗んだ無数のカルテが隙間なく重ねて張りつけられている。
「なんでこんな部屋にしたの？」
「こんな感じが好きだから」
その異様な情景は、まるで決して癒されることのない心の内を覆い隠そうとしているかのように見えた。ひらひらと風で揺れる紙の列の前に佇む寂しげな少年を撮影する。
グレに着いた初日、指揮官に村の中を案内してもらったときに、彼らが燃やした家の焦げた壁いっぱいに描かれた7つの首を持つ恐竜の絵が目に飛び込んできた。その絵を見て寒気がした。誰が描いたのか尋ねると、部隊の中で体が一番小さいエモンズが、嬉しそうに走りよってくる。ひとつの胴体から出ている長い首の一本一本が、それぞれ父親、母親、兄妹だという。家族の消息を尋ねると、「全員死んだと思う。どこにいるかわからない」とそっけなく言い、壁につけ足すように、銃を手にしてしゃがんでいる自分の絵を描きはじめる。それ以上家族のことを聞くのは酷な気がして、質問するのをやめた。

エモンズは指揮官の食事係だが、ご飯を炊くのによく失敗し、よくやり直しを命じられていた。メニューは、きちんと精製されていないオレンジ色のパームオイルで煮込んだキャッサバの葉をご飯にかけたものがほとんどだ。夜、アローシャスと僕がひとつの狭いベッドにやってくる。お喋りをしながら小さな体をベッドの下に滑り込ませ、莚に寝るのが嬉しそうに部屋にやってくる。お喋りをしながら小さな体をベッドの下に滑り込ませ、莚に寝るのが日課になっていた。
指揮官は、部下の兵士たちや住民に対してどうだかわからないが、僕たちには穏やかで優しかった。夜になると蠟燭の火を囲んでいろいろ話をしてくれるが、英語の訛りがひどくてわからないことが多く、そのたびアローシャスに通訳してもらった。
住民が兵士に怯えながら焦げた家のまわりで焼け残った生活用品をかき集めている。黒い炭の中から釘を拾っ

094

彼らが避難している山に登ると、グレ周辺の小さな村々のすべてが兵士たちによって焼かれたことがわかった。雨季のためマラリアも多く、住民は終わりが見えない避難生活に疲弊していた。

「早く武装解除のプロセスを進めてほしい。国連が兵士のことをサポートするのなら自分たちの焼かれた家もきちんと再建してほしい」と住民のひとりが言う。

グレで釘を拾っていた住民の避難場所を訪ねる。グレから歩いて1時間ぐらいの山の上で、背が高い20代前半の女の子がおばあちゃんと小さな弟たちの世話をしながら暮らしている。

「お母さんは病気で死んでしまった。父さんは街に仕事を探しに行ったきり戻ってこない」と彼女は言う。

ヤシの葉で円形に屋根を葺(ふ)いただけの吹きさらしの小屋で彼女たちは肩を寄せ合うようにして暮らしている。キャッサバなどを植えた自分たちの畑があるから彼女の一家はなんとか生きていける。

夜遅くなったので彼女たちの小屋に泊めてもらう。背が高い女の子は夕食に物凄く大きなカタツムリを手づかみで、いつものように大きな口を開けて旨そうに食べている。隣に座ったアローシャスがカタツムリを茹でてご飯に載せて出してくれた。思い切って食べてみると貝のような歯ごたえと味で旨かった。久しぶりにたんぱく質を摂取した気がする。ご飯の炊き方もエモンズより数段うまい。生活が大変なのに、少ない材料で精一杯のもてなしをしてくれる彼女に感謝する。

ランタンの光に集まってくる大きなカゲロウのような虫をみんなでワイワイ大騒ぎしながら捕まえ、羽をむしって口に放り込む。アローシャスも「これはここでしか食えない故郷の味だ。おいしい」と言ってバクバク食べている。試しに口に入れると濃厚な味が口の中に広がり、いかにも滋養満点な感じだが、腹一杯になるほどは食えないなと思う。

ジャングルで鳴いている虫の声を聞きながら夜空を埋め尽くすような星を眺めていると、グレにいたときより

も気持ちが落ち着く。
　小屋の中で雑魚寝をして夜中に目を覚ますと、女の子とアローシャスが薄い布を分け合い、体を丸めて寒さに震えながら寝ている。そんな姿を見ていると、本当に早く平和が訪れたらいいのにと感じる。
　みんなで川へ泳ぎに行ったり畑でキャッサバを掘ったりしながら数日間、撮影を忘れて楽しい時間を過ごした。グレに戻る日、いつも一緒に遊んでいた一番下の男の子に「バイバイ、またね」と言って握手をすると物凄い勢いで泣かれてびっくりする。これまで殺伐とした印象しかなかったリベリアで、初めて人間の懐に触れた気がした。

　グレに帰って兵士たちの生活に戻る。食事のたびに住民から奪いとった食料を口に入れていると思うと、エモンズたちが炊いてくれた固いご飯にも罪悪感がわくようになった。
　ナイフや火のついたタバコで自分の体を傷つけている少年に何をやっていたのか根掘り葉掘り質問していると、突然、自分が住んでいる家の屋根に火をつけはじめた。「住むとこがなくなったら自分が困るんだよ」と怒って火を消したが、まわりの少年や大人の兵士はどうでもよさそうに見ているだけだった。
　少年も少女もすさんだ生活をしている。
　兵士と知り合いになって近くの村からここに移り住んだという中学生ぐらいの女の子がいた。髪を玉ねぎのように編んだその子はいつもラリっていて、近くを通る村人を怒鳴って追いかけまわしていた。
　ある日の午後、兵士たちが坂道で自転車を押して歩いている同い年ぐらいの少年を取り囲んだ。少年が危険を察して自転車に飛び乗って逃げようとすると、兵士たちは激昂して少年を捕まえて殴りはじめた。砂糖に群がる蟻のように集団で少年を引き倒し、服を剥ぎ、自転車を運び去った。カメラを構えると、年かさの兵士が「写真を撮るな」と怒鳴る。自分では止められないと感じて背後にいる指揮官を振り返って見るが、彼は兵士たちの行動を当たり前のように眺めているだけだ。仕方がないので急いでアローシャスを呼んでくる。

アローシャスは兵士たちを刺激しないように、「彼らがこの地域の治安を守ってくれているんだから言うことを聞かないと駄目じゃないか」と少年を大げさに叱りつけてその場を収めようとする。少年が、街で現金に替えるつもりだったのか、自転車の荷台にくくりつけていた大量のマリファナは兵士たちに没収された。しかし、指揮官の命令で自転車は返却されたので、ほっとする。破かれた服を着た少年がしょんぼりしながら裸足のまま自分のサンダルを探していると、エモンズが壊れたサンダルを彼に投げつけた。足を引きずりながら自転車を押して歩いていく彼の後ろ姿を見ながら、兵士たちと一緒にいるのがとても嫌になってきた。

夜、アローシャスが小声で呼ぶのでついていくと、指揮官の部屋の片隅に近くの病院から盗んだ大量のトタン板が保管されていた。

翌朝、遅くまで寝ていると、先に起きていたアローシャスが興奮した様子でやってきて、「兵士たちがトラックを盗んでいる」と言う。急いでカメラを持って現場に行くと、「兵士たちに停められ、車のキーを無理やり取られてしまった」と、おじさんが道端で頭を抱え、ウロウロしている。モンロビアから来たという彼は、この地域はもう安全だと思っていたようだ。近くの小屋にいる責任者らしい兵士に、どうしたのかと尋ねても、怒鳴り散らすだけで要領を得ない。携帯電話が圏外で電気さえ通っていないこの場所で助けを求めるのは難しい。

「ここを通る車を停めて、1時間ぐらいで行けるサクリピエの街まで乗せてもらって、そこで助けを求めるしかない」

気の毒だが、それぐらいしか彼に言う言葉は見つからない。

兵士たちと一緒に過ごす時間が長くなるにつれて、僕たちについていた監視役の兵士もいつの間にかいなくなっており、彼らはこちらの存在を気にしなくなっていった。兵士たちがいつも通りに振る舞うようになると、略奪を日常の糧とする彼らの行動パターンが見えはじめた。女の子供兵士だけで構成されている部隊がいると聞き、部屋に行ってみることにする。いつものように兵士たちの部屋に行って銃を持ったポートレイトを撮影する。

ある部屋に入ると誰かの彼氏なのか、少年がひとりで寝ていた。起こされて少年は不機嫌だったが、ベッドに寝そべっている姿を撮影する。彼は物凄く怒りだし「写真を撮ったんだから何かくれ！」と言って、首からさげていたカメラを持っていってしまった。ナイフを腰に差したまま興奮しているのでアローシャスがやってきて「これはお前のものじゃないだろう」と言って少年からカメラを取り返してくれた。もう少し関係性ができてから丁寧に撮影するべきだったと反省する。ちょっとしたはずみで何が起こってもおかしくない状況でのグレでの滞在も1週間が過ぎ、そろそろ潮時だと感じた。

「もう帰ろうか？」

その日の夜、夕食を共にし、他愛のない話をしながら指揮官に礼を言う。蝋燭の揺れる炎に照らされている彼の素朴な笑顔と略奪のときに見せる顔がうまくつながらない。

グレを去る日、山で世話になった背の高い女の子が、黒いワンピースを着て小さな袋を持ち、街へ買い出しに行く車を捕まえようと道に立っていた。彼女との再会が嬉しくて「また会えたね」とハグし、別れ際に「兵士たちと一緒にいるのは危ないんじゃない？」と言うと、しっかりとした顔で「慣れているから大丈夫」と言う。車に乗り込み、「街まで一緒に行けたらいいんだけど、これ以上NGOに頼むのは難しいからゴメンね」と言うと彼女は「車はいっぱい通るから大丈夫」と笑顔で答える。通り過ぎるとき、一瞬、目が合った。振り返ると、彼女は長い手をゆっくりといつまでも振り続けていた。

数日後、偶然同じ場所を車で通ると彼女はまだ車を待っていた。

無法地帯へ

モンロビアに戻り、今度は誰も取材していない他の地方をまわってみようとアローシャスと話して南部の港町、グリーンビルに行くことにする。

二人でごった返した市場に各地方へ向かう日本製の使い古されたワゴン車が待機している。互いに連絡を取り合う必要があるため、アローシャスに自分と同じ機種のノキアの携帯電話をギャラの代わりにプレゼントする。以来、彼は生まれて初めて持った携帯を肌身離さずいつも握りしめていた。なぜか僕の携帯も一緒に持ちたがり、2つの同じ携帯を交互にいつまでもいじくりまわす。すると地元の新聞社から電話で呼び出しがあり、彼は「すぐに戻ってくる」と言って新聞社に向かった。

「出発に絶対遅れるなよ！」と念を押していたにもかかわらず、アローシャスはなかなか戻ってこなかった。待たずに出発しようとするドライバーを繰り返し宥めるようにようやく彼が走ってきた。自分もフリーランスなので気持ちはわかるが、ギャラの金額を聞くとタダだと言う。それでも記事を発表したい彼のモチベーションの高さには驚いたが、ジャーナリストが仕事をする環境のひどさにゲンナリする。

ワゴン車の中はすし詰めで恐ろしく暑い。モンロビアから約400キロのグリーンビルまでジャングルの中の泥だらけの道が続き、車がバウンドするたびに顔を歪める。乗客の小さな子供を膝に乗せて身動きもできず汗をダラダラ流しながら、アローシャスの知り合いもいないMODELの支配地域にうまく入り込めるのか少し不安になる。そして、泥道でのスタックとパンクは回数を数えるのが嫌になるほど繰り返される。スペアタイヤは修理を繰り返したためツルツルで、しばらく走ると少しの衝撃でまたすぐにパンクしてしまう。途中、小休止することになり、車を降りた。屋根にこれ以上無理というぐらい荷物を満載した車から、疲れ切った顔をした人たちがぞろぞろと切れ目なく降りてくるのを見て、こんなに大勢乗っていたのかと驚く。休憩後また走り、乗客のほとんどは途中の村で降り、夜中になってやっと人心地ついた。

川にぶつかって橋が壊れかけていて危ないので、乗客は徒歩で橋を渡ることになった。軍服を着ていないけどMODELの兵士だ。到着するまでになんとか友達になっておいて」と囁く。
ここに来るまでに急いでハイライトを取り出して「日本のタバコを吸わないか」と兵士たちに聞くと、知り合いの家に行くから一緒に来いと言ってくれる。着いた家は意外に大きく、床は土間ではなくてコンクリートだった。着いた日の夜はその家に泊めてもらったが、これから彼らに受け入れてもらえるか気になって、なかなか寝つけなかった。モンロビアを発つ前、MODELの出先機関にコンタクトしようとアローシャスと頑張ったが駄目だったので仕方がない。
明るくなってきたのでアローシャスと一緒に指揮官に会いに行く。発見される前に自分たちから挨拶に行ったほうが相手の心証もいい。
グリーンビルは朝霧に包まれていた。海が近く、家と家のあいだが広いせいか、街並みには開放感があった。早朝で検問所の兵士たちも穏やかな様子だったので「指揮官に会いにきたジャーナリストだ」と自己紹介した。
すると、それまでの静かでのんびりとした時間を切り裂くように、サングラスをかけた長身の男が興奮状態で小屋の奥から飛び出してきた。男が怒鳴り散らしながら命令して荷物は没収され、これまでのトラブルの中でも最悪のパターンになってしまった。グリーンビルに来たことを後悔した。アローシャスはパスポートや国連平和維持軍のプレスカードを見せながら、サングラスの男に臆することなく説明する。さらに奥の部屋に連れていかれ、押し問答が続く。
大きくて不格好な金の指輪を振りかざしながら怒鳴る男の姿を見ながら、この指輪は誰かから奪ったものなのだと思い、お守り代わりにつけている自分の腕輪を気づかれないようにポケットに入れる。

100

国連軍もNGOもいない、携帯もつながらない彼らの支配地域に入ってしまった以上、ここで踏ん張るしかない。ひきつった笑顔で「リベリアの平和に力添えをしたMODELの素晴らしい活動を取材したい」と嘘八百を並べる。アローシャスがなんとか押し切って、午後遅く、指揮官の家に行くことができた。大きな家の前で年配の穏やかな男が待っていた。まるで農民のような風貌のこの男が指揮官だった。サングラス男が指揮官に敬礼をして、さっきまでの態度が嘘のように静かになる。軍隊内の階級制が絶対であることを目の当たりにし、暴力の塊のようなサングラスの男をコントロールしている一見穏やかな指揮官も、実際のところはわからないと感じた。

これまでメディアが伝えなかったこの地域での和平プロセスや武装解除を取材したい旨を伝えると、「戦争終結後、長い時間が過ぎたが国連からは何も連絡がない。モンロビアに帰ったら武装解除がいつになったら始まるのかを聞いてほしい」と指揮官は言い、こちらの申し入れをすんなりと受け入れ、彼の家に滞在することまで許可してくれた。

荷物を取り返して、指揮官の家のバルコニーから夕陽を眺め、ようやくひと息つく。

グリーンビルの街には、ほとんど人気がなかった。兵士たちは数カ月のあいだ、武装解除のプロセスを待ち続けているだけだった。彼らは武装解除に応じれば、国連から相応の資金的援助があると信じている。はるばる来たものの撮影するものもなく数日が過ぎたころ、急にまわりが慌ただしくなった。どうも近くの病院の跡地に国連軍がやってきたようだ。興奮気味の指揮官たちと一緒に国連軍に会いに行くと、数十台のトラックから兵士たちが降りてキャンプを建設しはじめていた。

それまで威厳を振りまいていた指揮官たちは、あまりの物量の差に圧倒されたようで、なんだかおとなしくなってしまった。

国連軍として派兵されたエチオピア軍のハンサムな顔立ちの司令官は僕とアローシャスを見て「お前らは、いったいどうやってここに来たんだ!?」と驚く。

エチオピア軍の司令官は、MODELの指揮官たちが一斉に窮状を訴えるのを、「明日、話し合おう」と通訳を介して切りあげ、有無を言わせぬ感じで持ち場へと戻っていく。MODELの指揮官や兵士たちが肩透かしを食らったようにスゴスゴと家に戻っていく姿を見ながら、強者が弱者を支配する世界で彼らは生きているのだと実感する。

翌日、エチオピア軍のパトロールに便乗して初めて街を見てまわる。トラックの荷台に据えた機関銃に取りついた年配の兵士は険しい顔で、しきりに無線で連絡を取っている。破壊された港の施設には人影がまったくない。戦争で廃墟と化した港には人影がまったくない。

しばらくすると物陰に隠れていたおじさんがひとり歩いてきた。

「戦争前は大きな港で、ここから木材を運んで栄えていた」

おじさんはそう言うが、海からの生暖かい風が少し不気味に感じるぐらい、当時の面影は何も残っていない。

グリーンビルにいても大して動きがなさそうなのでMODELの指揮官に兵士のエスコートを頼み、コートジボワールとの国境近くにある金鉱山に行くことにする。

朝、金鉱山に向かうため乗合トラックの乗り場に行こうとすると、例のサングラスの男が現れ、「どこに行くんだ」と詰めよってきた。金鉱山に行くと言うと、サングラスの男はエスコートの兵士に向かい、「外国人を金鉱山に連れていくとは何事だ。指揮官の許可証を見せても納得せず、みんなの前で演説を始める。仕方がないので指揮官から許可証をもらう。一応のために指揮官から許可証をもらう。一応のためにサングラスの男を無視して、半ば逃げるように出発する。

エスコートの兵士は部隊長だそうで、体は小さいが筋骨隆々だ。「ジャングルでいつも重い機関銃を持って歩いていたから、俺はいくらでも歩けるぜ」などと言う。

トラックは奥深いジャングルの中へと進んでいく。舗装道路はすぐに終わり、リベリア名物の泥道をゴトゴトと進む。

前方からおじさんが自転車を引いてとぼとぼ歩いてきた。おじさんはトラックを停めるとドライバーに「兵士

にカネを取られてしまった」と意気消沈した様子で言う。部隊長はおじさんから犯人の特徴を聞き出すと「まだそいつは近くにいるはずだ」と言ってトラックを猛スピードで走らせる。そして、髪を短いアフロにした若い兵士を見つけるとアフロの兵士はトラックから飛び出し、逃げるアフロの兵士を追いかける。カメラを持って助手席から降りてあとを追うと、アフロの兵士は泥の中に引き倒され、シャツをビリビリに引き裂かれている。部隊長は恐ろしい形相でアフロの兵士を棒きれで力任せに叩きまくり、黒い肌の上からでも棒の跡がクッキリと赤く染まっていくのがわかる。アフロの兵士は両手を前に突き出し、恐怖に顔を歪めて必死に許しを乞う。

部隊長はアフロの兵士からリベリアドルの15センチぐらいの厚さの札束を取りあげた。こんな大金を持って歩いているなんてと驚いたが、おじさんは金鉱山の関係者なんだろうと思い、合点がいった。部隊長はおじさんに「ちゃんと金額が合っているか確かめろ」と言って札束を渡した。部隊長のことを正義感に溢れた男だと思いかけたが、だんだん妙な空気になっていき、ドライバーが仲介して、おじさんはひと肌脱いでもらったお礼として部隊長にカネを渡すことになった。部隊長は当たり前のように自分のジーンズのポケットにカネを入れた。その札束はかなり厚かった。

金額の大小が異なるだけで、結局、おじさんはカネを取られてしまった。その姿は、ルール無用の暴力の器の中で翻弄されるリベリア人の姿を象徴しているようだった。

ジャングルの奥に行けば行くほど無法地帯に近づいているのだなと感じた。大きな川に架かる橋が壊れているためトラックを降りる。ここから鉱山までは数時間歩いていかなくてはならない。

10キロほど登り道を歩いて、やっと金鉱山にたどり着いた。盆地に広がる集落は想像よりも小規模で、住居はまるでアリ塚のようで暖かみはなく、殺伐としていた。

鉱山の責任者は鮮やかな濃いブルーの布地に派手な刺繍を施した民族衣装を着て色つきのメガネをかけた中年男で、土埃にまみれた風景から完全に浮きあがっていた。彼に許可証を見せ、滞在と撮影の了承を得る。

土壁でできた迷路のような家の2畳ほどの土間の個室を与えられ、泊まることになった。木の枝のベッドにカメラバッグをドスンと置くと、どっと疲れを感じた。バケツ一杯の水をもらい、天井のないトイレ兼水浴び場から星で埋まった夜空を見ながら汗を流す。

その夜、鉱山の責任者の家に呼ばれていたが、これからどうするか打ち合わせをする。アローシャスと「油断は禁物だね」と、日本の援助で機械を入れて効率的に採掘したいと迫る彼に辟易していたので、申し訳ないが「ゴメン、今日はもう無理」と言って、アローシャスと部隊長だけで行ってもらう。カメラバッグの底に残っていたビスケットを食べてベッドに横になり、壁のくぼみに立てた蠟燭の揺れる炎を見ながら今日一日の出来事を反芻しているうちに、いつの間にか眠ってしまった。

翌朝、腹が空いて目覚め、みんなと昨晩の夕食のご飯と魚の缶詰をいただく。朝食後に撮影に行くが、鉱山関係者のつき添いがあるため、労働者たちが彼らの目を気にしてしまい、思うように撮ることができない。なんとか彼らと部隊長を振り切って、アローシャスとふたりきりになり、ようやく気持ちが自由になる。

蟻地獄のようなすり鉢状の穴から、男たちが水をバケツリレーでくみ出している。男たちに話を聞くと、思った通り、鉱山委員会は採掘料や税金を彼らに課して、労働者の手元にはお金がほとんど残らない仕組みになっているようだった。まわりの鉱山関係者たちはヘラヘラ笑うだけで、彼に対して何も感情がないようだった。

家畜を閉じ込めるような木の柵で四方を囲んだ刑務所で、ひとりのおじさんに話を聞く。

「カネのトラブルでいきなりここに連れてこられた。自分はだまされただけだ」

地べた座り込んだおじさんは悲しげに言った。腐りかけたご飯を入れた小さな器がボロボロの靴を履いた足元に置かれている。

「人を殺して街に戻れない人間や政府軍の脱走兵が逃げ込んで、ここで生活しているようだ」とアローシャスは言う。

この鉱山の権益をめぐり、麓(ふもと)のグリーンビルでは長年、武力勢力同士の争いが続いていた。ジャングルで隔絶

され064た鉱山全体が、人間の欲望や野心、猜疑心を糧に肥大し、あの鉱山責任者の服の刺繍と同じく毒々しい色を纏った芋虫のように蠢いている。

鉱山を去る早朝、霧が立ち込める集落を振り返り、もうここには二度と来ないだろうなと、ふと思った。帰路、橋が壊れた川でアローシャスとフルチンになって石鹸で体を思い切り洗う。深緑に染まった早い流れを見ながら、遠い日本のことが頭をよぎり、この旅の終わりを感じた。

夜、乱暴な運転でタイヤが轍に入り込み、トラックが崖に転がり落ちそうになって肝を冷やした。思わず兵士のような汚い言葉でドライバーに毒づいてしまう。

グリーンビルを経由し、ギュウギュウ詰めの車で夕方にモンロビアに戻ると、アローシャスも僕も疲れ果て、「お疲れ」とひとこと言うのが精一杯だった。

無言のまま宿まで歩いた。

105

アフリカの水

久しぶりに、最後の撮影まで少し休養することにする。アローシャスは、レストランの中で写真を撮ってとせがんでいたが、一瞬で食べ終わると顔を見合わせ、旨くない、ここは駄目だなと苦笑いしてしまう。

帰国まで数日間しかなかったが、最大の武装勢力のLURDを撮影できていなかったので、モンロビアから格安でセダンをチャーターし、北部のギニア国境にあるロファ州に行くことにする。今回はモンロビアの北東にあるガンタの田舎に帰るという、アローシャスの親戚の小さな女の子も途中まで一緒だ。

これが最後の撮影だ。

朝早く出る予定が、アローシャスとドライバーがガソリンスタンドで一服しているとき、なんとなく気持ちが浮いて、ついダラダラしてしまい、昼ごろ出発する。ガソリンスタンドで一服しているとき、なんとなく気持ちが浮いて、ついダラダラしてしまい、昼ごろ出発する。バーにカネを渡すと瓶ビールを買い、心から嬉しそうに凄い勢いでラッパ飲みした。これから運転するのに嫌だなと思うが、これまで頑張ってくれたのだからと思い、文句を言わないことにする。

ところが案の定、ガソリンスタンドで騙されたようで、支払った料金分よりかなり少なく給油されていたことがあとで判明する。しかし以前、アローシャスと一緒にガンタに来たときに指揮官のアルファはいないので、今回はトラブルもなく撮らには挨拶は済ませてあり、友人のK君も彼らと寝起きを共にして撮影していた。

日没間近にガンタに着く。兵士たちが住んでいるバラックに行くと、指揮官のアルファはモンロビアに行ってしばらく戻ってこないと言われた。戦闘が激しかったロファに行きたかったので、彼が不在で現地とコンタクトできるのか少し不安になる。仕方がないので兵士をひとりエスコートにつけてもらう。指名されたのが若い兵士

だったので、もっと階級が上の兵士じゃなくて大丈夫かなと思ったが、彼に失礼なので言わないでおいた。念のため、アルファの次に偉いという兵士に頼んでロファの指揮官に手紙を書いてもらう。武装解除が取り決めになっているので銃を持ち出せないらしく、エスコートの兵士は銃剣を腰に差しただけだ。

暗くなったので早く出発したかったが、知り合いの兵士たちはガンタもグレも同じで、マリファナの香りの中で酔った兵士たちがガヤガヤしていた。たまり場はモンロビアから一緒に来たアローシャスの親戚の小さな女子は兵士たちに挟まれ、異様な雰囲気にすっかり呑まれて身をこわばらせている。アローシャスは大勢の知り合いの兵士たちに会えて、まるで戦友同士のように喜び合っている。一方で、兵士たちが僕を見つめる目には、値踏みするような悪意があり、「お前らなんかバラバラにして焼いて食っちまうぞ」と言われたときのことを思い出す。

車をモンロビアで返す期日が迫っているため、エスコートの兵士も「あともう少しで到着だから大丈夫だ」と言ってくれる。PRESSと書いた紙をフロントガラスに張って、アローシャスを追い立てるように、ロファに向かって出発する。

「これ以上進むと車が壊れてしまうよ」と言うドライバーを宥めすかし、車の腹を擦りながら夜のジャングルを走っていく。

突然、前方のカーブの陰から2台のピックアップトラックが飛び出して、ただならぬ感じで進路を塞いだ。ラシニコフを持った兵士たちがバラバラと降りてこちらに向かってくる。まずいなと感じ、後部座席の自分はまだ見つかっていないようなので、隣に座っているエスコートの兵士に「君の出番だよ。なんとか頼むよ」と促すと、彼はピックアップトラックの助手席の指揮官らしき男のところへ事情を説明しに行く。座席に身を沈めて様子を見ると、指揮官は手紙などまったく意に介さず、「ファック！ アルファなんかどうでもいい。国連の武装解除なんて糞くらえだ！」と叫びだした。

それを合図に完全武装の兵士たちは僕たちを追い出して、車の中の荷物を勝手にあさりはじめた。数人の手が一斉に僕の体に伸びて、ヘッドランプや財布の中身などを奪い去っていく。助手席にいたアローシャスは国連のプレスカードを見せ、なんとか踏ん張ろうとするが苛立った兵士たちは一気に彼を取り囲む。諦めて為すがまま

になることにした。

携帯電話をもぎ取られた瞬間、アローシャスが怒りだし、兵士たちは彼を地面に引き倒して蹴りはじめた。それはグレで見た光景と重なる。これ以上抵抗したら興奮した兵士に撃たれてしまうかもしれない。彼らのあいだに体を割り込ませて兵士たちに「申し訳ない。なんでもあげるから許してくれ」と懇願する。

振り返ると、シートの下に押し込んで隠しておいたバッグをひとりの兵士が持っていく姿が見えた。バッグにはパスポートが入っている。「パスポートだけは返してくれ」と言って、きょとんとした顔の兵士からバッグごと取り返す。

撮影済みのフィルムはモンロビアに置いてきたから助かったが、カメラを全部取られてしまったからもう撮影できない。モンロビアに戻るしかない。そう思っていると、ひとりの兵士が嫌がるドライバーからキーを奪ってセダンに乗り、猛スピードで発車した。白いセダンがジャングルの闇の中へと走り去ると同時に、残りの兵士たちはピックアップトラックに乗り込み、あっという間に引きあげた。

さっきまで興奮状態から一転、真っ暗なジャングルの中の静寂に放り出され、何が起こったのか状況を反芻する。アローシャスにけがはないか確認すると、「頭がひどく痛い」と、うわずった声で言う。あれだけ蹴られたのだから仕方がない。誰も撃たれなくてよかった。茫然自失のまま、歩いていけるところまで行こうと、とぼとぼ歩きはじめるとアローシャスが突然、「うわぁ、もうどうするんだよ！」と大きな声をあげ、頭を抱えてうずくまる。

しばらく歩くと小高い丘の上に民家が１軒あるのが見えた。とりあえずそこに行って、水をもらって休むことにする。

恐る恐る家から出てきたおじさんに、街に戻る交通手段はないかと無理を承知で尋ねると、時間は確かではないが、夜にガンタからギニアに向かうトラックが近くの道を通ると聞いて、少し安心する。

マッチを借りてタバコを吸って落ち着くと、再び歩きはじめる。

しばらく歩くと前方から車のヘッドライトが見えてきた。兵士たちのトラックかもしれないと茂みに隠れて

108

待ったが、おじさんが話していたトラックのようだったので、アローシャスが道に飛び出して停める。トラック運転手はギニアに行く予定だったので、逆方向へ引き返さなければならず嫌がったが、ガムテープで巻いて隠し持っていた米ドルの100ドル札2枚が幸い手元になく兵士に取られずに済み、バングラデシュの国連軍が駐屯する町外れまで50ドルで連れていってもらうことにする。僕は助手席に座らせてもらい、アローシャスとドライバーとエスコートの兵士は荷台に乗り込んだ。
なんとか助かった。ヘッドライトが照らすジャングルを眺めながら、なんで兵士たちが来ることを知っていて待ち伏せできたのだろう、と不思議に思う。
バングラデシュ軍の検問所に着くとアローシャスが「車のヘッドライトがずっと追いかけてきた。検問所の手前で引き返したが、兵士たちが略奪の証拠を消すために自分たちを捕まえに追いかけてきたのではないか」と言う。
検問所の兵士たちには英語が通じず、仕方がないのでパスポートを見せて指揮官と話したいとかけ合う。夜が明けて、寝ぼけ眼のまだ若い指揮官が起きてきたので事情を説明するが、ガンタの上官の命令がないと何もできないと申し訳なさそうに言う。車を取り返すのを諦めて、国連軍の本部に向かうことにする。定刻になって検問所が開くのを待っているワゴン車のドライバーに指揮官が声をかけ、まだ早いが特別に通すから僕たちをガンタに乗せていくよう頼んでくれた。
ワゴン車の屋根に兵士たちがみんなで飛び乗ってガンタに向かう。誰もいない道を朝日が照らしている。
安全地帯まで戻ってきた。最悪な目に遭ったが、無事に戻ってこられたのは本当に幸運だった。乾いた風を心地良く感じながら、直面した死を乗り切った瞬間に生を強く感じる、独特の充足感に酔ったような感覚になる。帰国日が近づいて、あれもこれも調子に乗った、自らの過信と無謀な行動を反省した。
銃剣だけ持ったエスコートの兵士は、襲撃後はしょんぼりしていたが、町に近づくにつれて元気になっていき、本部に着くとワゴン車の屋根を踵で何度も蹴って「ここで降ろしてくれ!」とドライバーに怒鳴った。「そんな

に蹴らなくても大丈夫ですよ」と言ってドライバーが怯えながらワゴン車を停めた。兵士たちの普段の振る舞いを垣間見た気がした。

本部で長い時間待たされ、指揮官に会うことができた。白髪のあご髭を長く伸ばした、いかにも司令官然とした初老のバングラデシュ人の男は僕が差し出した国連のプレスカードを見ながら、「なんで行ったんだ。他のジャーナリストは誰もそんなところに行かないのに」と迷惑そうに言う。

司令官と交渉していると、横からグアテマラ兵がやってきて、「ちょっとヘリ貸してよ」とスペイン語訛りの英語で、まるでタクシーを拾うような感じで言った。司令官は「あまり長時間使うなよ」と言って気軽に貸し出し、僕たちには「車を取り返すのは不可能だ」と冷たく言い放った。隠し持ったカネはあったけど「カネも全部取られたのにモンロビアまでどうやって帰ればいいんだ」と尋ねてみたが、司令官は「我々には関係ないことだ。報告書をモンロビアに提出することしかできない」と言うだけだった。

なんのための平和維持軍だ。官僚的な態度が頭にきて、アローシャスたちと本部のゲートを出ると「ファック！」と叫ぶ。

そこから乗合タクシーで半日かけてモンロビアに帰った。みんな疲れ果てて車に揺られている中、アローシャスだけは苛立ちを抑えられず、とげとげしかった。

モンロビア以外はまだ危険だから車で行くなと持ち主から言われたのをガンタまでしたにもかかわらず、ロファへ行く途中で車を取られたことも彼の怒りに油を注いだ。帰りの航空券の搭乗日を期限いっぱいまで遅らせ、ジャングルにモンロビアに戻ると当然のように車の持ち主から「車を返せ！」と迫られた。「返せないのなら5000ドルを払え」と言う。

5000ドルは手元にないし、どうしよう。アローシャスと途方に暮れる。消えた車をどうやって取り返すのか、アローシャスと最後の力を振り絞って、やれることはすべてやるしかないとモンロビア中を駆けまわった。携帯電話と車がな

いためコンタクトと移動に手間取り、時間だけが過ぎていく。国連の報道担当や地元のジャーナリストに相談してもまったく埒が明かない。

灼熱のモンロビアの街を途方に暮れてひとりで歩いていると突然、男ががっしりと力強い握手をしてきた。誰だっけ？と思って顔を見ると、嬉しそうに満面の笑みを浮かべている。どうやら、前回の戦争中に会った政府軍の兵士のようだっけ。雑踏に消えていく彼の後ろ姿を見ながら、これがリベリアだな、と感じ入る。

アローシャスがLURDの指揮官、アルファの居場所を突き止めたのでこれから相談に行く。しかし、彼に事情を話しても、ガンタに残してきた自分の部下がやったことなのに「あーそうなんだ」という冷淡な反応だった。彼のいまの関心事は、これから行なわれる総選挙の結果次第で手に入るかもしれない自分のポストのことだけのようだ。それでも食い下がると、帰るときに「私が言ったことは内緒だぞ」と言ってモンロビアにいるLURDのリーダーのひとりで、ギニア大統領とも関係が深いアイシャ・コネに連絡を取るようにと教えてくれた。

一縷の望みに賭けて、大きな白い壁で囲まれたアイシャ・コネが陣取っている拠点に行くと、ゲートでは赤いベレー帽をかぶった大柄な兵士が警備をしている。兵士はフランス語しか喋らず、明らかにリベリア人ではない。アローシャスと顔を見合わせ、リベリアが旧フランス植民地のギニアを後ろ盾とした武装勢力に占領されていることを、いまさらながら実感する。

アイシャは恰幅が良く、頭に布を巻いて原色の民族衣装を身につけた、いかにもアフリカンママという感じの女性だった。中庭に陣取り、日傘を持った兵士たちに囲まれている彼女の姿は、まさに絵に描いたような権力者で、近寄りがたいオーラを発していた。

たくさんのリベリア人の陳情者が並び、彼女のお目通りを許されるのを待っている。僕の横では一張羅のスーツを着て書類を手にしたおじさんが地元の学校への支援を求めて汗を拭きながら待っている。すでに小さな政府がリベリアの中にできつつあるようだった。

兵士に促され、アイシャのそばに行く。事情を話すと、もうすぐ選挙が開かれるためマイナスイメージを広められたくないようで、「誰にもこのことを言わないと約束するなら車を取り戻す」と言った。

111

アイシャはその場で衛星電話をかけて現地と連絡を取ったあと、ひとりの兵士を呼んでUSドルを渡し、「ロファに行って車を取り返してこい」と命令した。しかし、アイシャが渡したカネでは足りなかったようで、兵士は恐る恐る「もう少しくれないとガソリン代が足りません」と懇願し、彼女は忌々しそうにその兵士を睨んで紙幣を1枚追加した。

親切なことにアイシャは、取られた現金も返すと言うので、おおよその金額を言うと、札束から500ドルを抜きとって渡してくれた。

意外な展開に驚きつつ、もし自分が外国人ではなくてリベリア人だったら、あるいは、いまが選挙期間中でなかったら、まったく彼らに相手にされなかっただろうと思った。一方で、もしLURDに襲われなかったら会うこともなかったアイシャがカネをばら撒き、リベリア人の支持を取りつけていく様を見ることができたのは、けがの功名だった。

帰り際、カネを受けとったのを見ていた兵士たちが「スモール・マネー」「カネをくれ、くれ」と蟻のようにたかってきて、なかなか出口までたどり着けない。

「まったく、本当にどうしようもないね」

アローシャスとふたり、うんざりしながら兵士たちをはねのけ、早足でギニア人の兵士がいるゲートまで行く。

あとは待つしかない。携帯がないため、アローシャスのところへ行ってから約1週間後、今日もダメかもと思いながら、ふたりとも運転ができない。車が戻ってきたと言われた。「やったぜ！」とアローシャスと喜び合ったものの、泊まっているホテルにたまたま車でやってきたおじさんに「すぐ終わるから」と頼み込んでアイシャの拠点に連れていってもらう。

アイシャは「いまから港に行って、LURDのリーダーの、私の旦那に会って車を取り戻したことを報告してきなさい」と、もったいつけたようなことを言う。

また、だまされたのかな、と思いながら、彼らが用意した車に無言で乗り込み、港の事務所にいるというアイ

112

シャの夫に会いに行く。アイシャの夫にこれまでの経緯を説明すると、彼はまったく関心がないようで「ああそうか」と頷くだけだった。わけがわからないまま部屋をあとにする。

アイシャと夫はLURDの主導権をめぐって揉めているらしく、どうやらアイシャは自分のほうが兵士たちを統制している事実を示したかっただけのようだ。

アイシャの拠点に戻るとアローシャスとふたりで広い部屋に案内される。冷房がよく効いた広い部屋には大きなソファーとテレビが置かれ、彼女の関係者と思われる女性や子供たちがくつろいでいた。みんなが珍しそうに見守る中、アイシャが自分の影響力の強さについて語るのを聞きながら、略奪された懐かしいカメラが机に並べられているのを横目で見て、本当にあのジャングルに行って狂犬のような兵士たちから取り返してきたことに感心する。

奪われたものをチェックするとライカと細々としたものがなかった。ライカがないと言うと、アイシャは兵士を呼び寄せ「これで全部か？」と聞く。兵士は「これで全部」と答えるが、様子がおかしい。ライカやICレコーダーなど、思い出せる物を片っ端から挙げていくと、アイシャがICレコーダーを部屋の奥から持ってこさせた。「録音されている兵士たちの声を消してくれるなら返す」と言うので、その場で消去する。もっと粘れば奥の部屋から自分のカメラが出てきそうだったが、逆に車を取り戻せなくなるとまずいので、早々に退散する。どうせ無理だと思いながら、アローシャスに引き続きライカの行方を追ってもらうことにする。

帰り際、また兵士たちにたかられるのは嫌なので、ロファへ取り返しに行った兵士にゲートまでガードしてもらう。

ゲートの前に懐かしい白のセダンが停まっていた。アローシャスとふたりで笑いをかみ殺し、ここを離れるまでは平静を保とうとする。兵士が「車を取り返したんだからカネをくれ」と言うのを、「また会ったときね」といなして素早く助手席に乗り込み、運転席で緊張しているおじさんに「早く車を出して」と小声で言う。

振り向いて彼らの姿が見えなくなると、助手席から後部座席に飛び移り、アローシャスとふたりで声にならない叫び声をあげて抱き合った。
と、事情がよくわからないけど、なんだか嬉しそうだった。
別れの日、アローシャスは首からおもちゃのような携帯をさげてやってきた。
「アイシャに返してもらったカネで一番安い携帯を買ったんだ」と大きな目をグリグリさせながら少し嬉しそうに言った。
アローシャスと抱き合って「本当にありがとう」と別れの挨拶をする。
取り返した車に乗り、モンロビアからジャングルを突き抜ける一本道を、猛スピードで空港へと疾走する。
撮影した写真の出来はどうだかわからないが、今回の撮影で戦争が引き起こした事実の積み重ねの断片を垣間見て、ようやく迷いが消え、道が少し開けたような気がした。
そして「一度アフリカの水を飲んだ者は再びアフリカへ帰る」という諺の通り、自分もまたこの大陸に戻ってくることになるだろうなと、深い緑色に染まったジャングルの帯を見ながら、それだけは確かにわかっていた。

114

ブルンジ共和国マカンバ州／2007年／元兵士の夫に両腕を切られたフランシネ（24歳）。「子供をどうやって育てていけばいいのかわからない」

リベリア共和国ニンバ州グレ／2004年／焼き払った家の壁に子供兵士エモンズが描いた7つの頭の怪獣の絵

リベリア共和国ニンバ州グレ／2004年／「武装解除が始まったら学校に行ってみたい」子供兵士エモンズ

リベリア共和国モンロビア市／2003年／アメリカ大使館の前に放り出された、迫撃砲の犠牲者

リベリア共和国モンロビア市／2003年／迫撃砲の直撃を受けた負傷者を病院に運び込む避難民

シエラレオネ共和国フリータウン市／2003年／キッシー精神病院

アデーラ・マサシビ（12歳）

コンゴ民主共和国南キヴ州／2008年／カラレ精神病院。「元兵士の従兄弟は頭に豹の毛皮をかぶり、私をナイフで脅して木に縛り、服を剥ぎ取りました」

リベリア共和国モンロビア市／2003年／一時的な停戦を喜ぶ政府軍

リベリア共和国ニンバ州グレ／2004年／住民を追い出して、村に住みついた子供兵士

リベリア共和国ニンバ州グレ／2004年／住民を追い出して、村に住みついた子供兵士

リベリア共和国ニンバ州グレ／2004年／住民を追い出して、村に住みついた子供兵士

リベリア共和国ニンバ州グレ／2004年／住民を追い出して、村に住みついた子供兵士

リベリア共和国ニンバ州グレ／2004年／一日中、マリファナを吸う子供兵士

リベリア共和国モンロビア市／2003年／戦闘中に酒を飲む政府軍兵士

アンゴラ共和国クアンド・クバンゴ州メノンゲ／2003年／停戦後、ジャングルから出てきた反政府側の母親と子供

コンゴ民主共和国北キヴ州／2008年／フツ系武装民兵が支配する村で巡回医療の順番を待つ住民

コンゴ民主共和国南キヴ州／2008年／カラレ精神病院。「兵士たちは夫を生きたまま切り裂き、その肉を私に料理しろと命じました」アディラ・ブミディア（36歳

コンゴ民主共和国南キヴ州／2008年／カラレ精神病院。「兵士が銃に弾を込めた瞬間、神に祈る時間をくださいと頼みました」マカチューラ（33歳）

リベリア共和国ニンバ州グレ／2004年／一日の終わりにタバコを吸う子供兵士エモンズ

コンゴ民主共和国カタンガ州／2006年／食料配給を待つ国内避難民。紛争の長期化で多くの農民が耕作地を放棄したため、食糧の自給は困難になった

コンゴ民主共和国カタンガ州／2006年／マイマイ兵士／紛争中、村の自衛組織として作られたマイマイ（リンガラ語で「水」の意）は、ジャングルの中で生活し、独自の世界観をもつ。紛争が長期化するとマイマイは無秩序な集団に変貌。村々を襲って、殺人やレイプ、略奪を繰り返すようになった

コンゴ民主共和国カタンガ州／2006年／マイマイ兵士

コンゴ民主共和国カタンガ州／2006年／マイマイ兵士

コンゴ民主共和国カタンガ州／2006年／マイマイ兵士

コンゴ民主共和国カタンガ州／2006年／マイマイ兵士

コンゴ民主共和国カタンガ州／2006年／マイマイ兵士

コンゴ民主共和国カタンガ州／2006年／マイマイのリーダーとその家族

コンゴ民主共和国カタンガ州／2006年／マイマイ兵士

コンゴ民主共和国北キヴ州／2008年／ツチ系民兵のリーダー、ヌクンダ将軍

コンゴ民主共和国イツリ州／2005年／モングアロ金鉱山

しばしば起こる。金鉱山の支配権をめぐる武装勢力同士の抗争で、市民を含む多くの犠牲者が出た

コンゴ民主共和国イツリ州／2005年／モングアロ金鉱山。懐中電灯1本を持って坑内に入り手作業で岩を削り出す。無計画に掘るため、落盤事故が

コンゴ民主共和国北キヴ州／2010年／ビシエ鉱山。タンタルを採掘する労働者。タンタルは希少金属で、携帯電話やコンピューターに使われる

スーダン共和国ダルフール地方／2004年／政府系民兵に殺された男性

コンゴ民主共和国北キヴ州／2010年／ツチ系武装勢力に誘拐されて兵士にさせられたが脱走した少年たち。国連軍による武装解除の手続きを待つ

コンゴ民主共和国北キヴ州／2010年／フツ系武装勢力に誘拐されて兵士にさせられたが脱走した少年たち。国連軍による武装解除の手続きを待つ

コンゴ民主共和国イツリ州／2005年／食料がなくなり政府軍に投降した武装民兵。彼らの多くは政府軍に再編入される

コンゴ民主共和国イツリ州／2005年／貧血のため生後10カ月で死んだ子供の葬儀

コンゴ民主共和国イツリ州／2005年／食用バッタを探しているときに、武装勢力が残した爆発物に触れて負傷した青年

リベリア共和国モンロビア市／2004年／ホーリーゴースト病院。食べ物のことが原因で両親を殺してしまった元兵士

リベリア共和国モンロビア市／2004年／ホーリーゴースト病院。一日中、部屋の隅にたたずむ少年

ブルンジ共和国ブジュンブラ市／2007年／カメンゲ精神病院。「お母さんに会いたい」とアナスタシアは言った

ブルンジ共和国ブジュンブラ市／2007年／カメンゲ精神病院

リベリア共和国ニンバ州グレ／2004年／家を建て直すために焼け跡から釘を拾い集める住民

ブルンジ共和国ブジュンブラ市／2007年／カメンゲ精神病院。彼女は戦争体験がトラウマになり、家族に保護されるまで数年、ジャングルに住んでいた

043頁・註7　ダムダム弾　殺傷能力を高めるため、弾頭の先端部分の鉛の芯を露出させた銃弾。弾頭全体を真鍮で覆った通常の銃弾と異なり、命中すると鉛の弾芯が潰れてキノコ状に広がるため、傷が酷くなる。19世紀に旧英領インドのコルカタ近郊、ダムダムにあるダムダム工廠で製造されたため、こう呼ばれた。国際法上「ダムダム弾の禁止に関するハーグ宣言」（1900年発効）において、軍事用での使用が禁止されている。

052頁・註8　死と直面したときにのみ〜　『白昼の白想　開高健・エッセイ 1967-78』より。

052頁・註9　生まれるのは、偶然〜　『オーパ！』より。

055頁・註10　指令第17号　イラク戦争時、アメリカ軍を中心としたCPA（連合国暫定当局）が制定した法律（2003年6月27日発効）。「連合軍、外国連絡使節団、その人員および受託業者の地位」について定め、これにより民間軍事会社はイラクの法律に従う必要がなくなり、治外法権化された。07年9月、バグダッドでアメリカの民間軍事会社、ブラックウォーターの輸送チームがイラク民間人17人を殺害、24人を負傷させる事件が発生した。

055頁・註11　EZLN（サパティスタ民族解放軍）　1994年1月1日、NAFTA（北米自由貿易協定）の発効日にメキシコ南部のチアパス州各地で反政府・反グローバリズムを主張し武装決起した農民組織。マヤ系先住民を主体とし、名称は20世紀初めのメキシコ革命の英雄エミリアーノ・サパタ・サラサールにちなんでいる。目出し帽姿で素性を明かさない謎の人物、マルコス副司令官がスポークスマン役を務める。

055頁・註12　ジル・ペレス　1946年12月29日生まれ。仏パリ出身。70年から写真家として活動。74年に写真家集団マグナム・フォトの正会員となり翌年、ニューヨークに移住。86〜87年、89〜90年、マグナムの会長を務める。写真集に、イランの米国人人質事件を記録した『Telex Iran』（84）、ボスニア紛争の『Farewell to Bosnia』（94）、ルワンダ大虐殺の『The Silence』（95）などがある。84年、ユージン・スミス賞を受賞。

060頁・註13　UNITA（アンゴラ全面独立民族同盟）　ジョナス・サヴィンビが、ポルトガルからの独立を目指し、1966年に創設したアンゴラの武装組織。75年11月にアンゴラがMPLA（アンゴラ解放人民運動）政権の下で独立すると、FNLA（アンゴラ国民解放戦線）と結んでMPLAに対抗、国内を内戦状態にする。91年に和平協定に調印し97年に国民統一政府が発足したものの、98年12月に武力衝突が再燃。2002年2月にサヴィンビが戦死したことにより和平の動きが進み、同年4月に停戦合意が成立。5万〜8万人いるといわれるUNITA兵士が武装解除され、5000人が国軍に編入された。

062頁・註14　RUF（革命統一戦線）　シエラレオネの元陸軍伍長アハメド・フォディ・サンコーが、1991年に結成した反政府勢力。同年3月に武装蜂起し、政府軍との交戦で、ダイヤモンド鉱山の利権をめぐり大規模な内戦（シエラレオネ内戦）に発展、7万5000人以上の死者を出した。2001年以降、武装解除が進み、02年に解体。

062頁・註15　チャールズ・テーラー　1948年1月28日生まれ。リベリア共和国モンロビア市出身。第22代大統領（在任期間97年8月3日〜2003年8月11日）。89年12月に反政府武装組織NPEL（リベリア国民愛国戦線）を結成し、コートジボワールから国境を越えてリベリア北東部ニンバ州に侵入、リベリア内戦を引き起こす。90年、首都モンロビアに侵攻。91年にはNPELを隣国シエラレオネに侵入させ、親交のあったサンコーと共にシエラレオネ内戦も起こす。大統領辞任後、ナイジェリアに亡命。06年、ナイジェリア当局に拘束。シエラレオネ内戦に関与した際の殺人や性的暴行、子供兵士徴集など11の罪で起訴され、有罪に。

090頁・註16　LURD（リベリア民主和解連合）　セクー・コネが率いる反チャールズ・テーラーの武装勢力。2003年に蜂起し、首都モンロビアへ侵攻。6月17日には政府と停戦合意。

091頁・註17　MODEL（リベリア民主運動）　トマス・ニメリー率いる反チャールズ・テーラーの武装勢力。2003年に蜂起し、LURDと共に政府軍と戦闘。モンロビアなど主要都市を制圧し、テーラーの退陣を要求。

註解

009頁・註1　エディ・アダムズ　1933年6月12日生まれ。米ペンシルベニア州出身。海兵隊カメラマンとして朝鮮戦争を取材。68年、AP通信に派遣されてベトナム取材に訪れたアダムズは、南ベトナム解放民族戦線（ベトコン）による大攻勢（テト攻勢）の取材中、南ベトナムの警察庁長官のグエン・ゴク・ロアン中佐がベトコンの捕虜を射殺する瞬間を撮影。69年、アダムズは「サイゴンでの処刑」と題したこの写真でピュリッツァー賞（ニュース速報部門）を受賞。一方、グエン・ゴク・ロアンは、撮影の数カ月後に機関銃による銃撃で右脚を切断し、75年にサイゴンが陥落するとアメリカへ亡命。その後、バージニア州でピザレストランを開業した。しかし91年、過去が暴かれると廃業を余儀なくされる。アダムズはロアンのレストランを訪れた際、トイレの壁に「お前が誰かはわかっているんだ、くそったれ」という落書きがあったと証言している。ロアンは98年、癌のため死去。アダムズは後年、ワークショップを開くなどして後進の育成にあたり、2004年死去。

033頁・註2　家永教科書裁判　文部省（現・文部科学省）は1962年度の教科書検定において、歴史学者の家永三郎が執筆した『新日本史』に対し、323箇所が不適当と指摘。中でも南京大虐殺、731部隊、沖縄戦などについて記述した箇所が「戦争を暗く表現しすぎている」「史実的検証が曖昧である」ことを理由に不合格とし、表現を改めるよう意見を出した。これが憲法の「検閲の禁止」に反し、「表現の自由」も侵しているとし、家永は国を相手に提訴（65年）。67年の第二次訴訟、84年の第三次訴訟を経て、97年の最高裁判決までの32年間にわたり争われた。家永側主張の大部分が退けられ、実質的敗訴が確定。

034頁・註3　ラリー・バローズ　1926年5月29日生まれ。英ロンドン出身。グラフ誌ライフに派遣され62年からベトナム戦争を取材する。63年、65年、71年の3度ロバート・キャパ賞を受賞。71年2月10日、ラオスへ取材に行く途中、搭乗したヘリコプターが北ベトナム軍に撃墜され、写真家のアンリ・ユエ、ケント・ポッター、嶋元啓三郎と共に死亡。

034頁・註4　沢田教一　1936年2月22日生まれ。青森県出身。61年、UPI通信入社。ベトナム戦争が激化すると自分をサイゴンに転任させるよう上司に要求したが認められず、65年2月、1カ月の休暇を取って自費でベトナムに渡り取材を開始。そのときの写真が評価され、滞在延長とサイゴン支局への異動が許可される。65年から67年にかけて最前線で撮影した写真が世界で認められ、ピュリッツァー賞をはじめ、ハーグ世界報道写真賞、USカメラ賞、アメリカ海外記者クラブ賞など優れた報道写真に与えられる賞を受賞。68年、UPI香港支局写真部長となるが、70年に再びサイゴン支局に戻る。同年10月28日、カンボジアのプノンペンの南を走る国道2号線で取材中、銃撃を受け死亡。死後、ロバート・キャパ賞を受賞。

034頁・註5　ユージン・スミス　1918年12月30日生まれ。米カンザス州出身。母親はアメリカ先住民のポタワトミ族の血をひく。写真家をめざしていた母親の影響で少年期に写真を始める。36年、小麦商を営んでいた父親が大恐慌で破産、散弾銃で自殺。第二次世界大戦中はグラフ誌ライフに派遣され、サイパン、フィリピン、硫黄島、沖縄と激戦地を撮影。沖縄で砲弾の破片により背中と左腕、顔面、左手人差し指を負傷。47年にライフに復帰し、以後同誌に「カントリー・ドクター」（48年9月20日号）、「助産婦モード・カレン」（51年12月3日号）など、名作フォトエッセイを発表する。57年より写真家集団マグナム・フォトの正会員となる。70年、アイリーン・美緒子・スミスと結婚。共に水俣に移住し、チッソが引き起こした水俣病の汚染の実態を撮影、世界にその悲劇を訴えた。72年、千葉県市原市のチッソ五井工場で、交渉に訪れた患者や新聞記者たち約20名が多数派労組から集団暴行を受ける事件が発生。同行したスミスも負傷し、以後、頭痛や右目の視力障害に苦しめられる。その後、ライフに「排水管からたれながされる死」（72年6月2日号）を発表。78年10月15日死去。

035頁・註6　樋口健二　1937年3月10日生まれ。長野県出身。61年、カメラ好きの友人の勧めで行ったロバート・キャパの写真展に衝撃を受け、写真家を志す。四日市ぜんそくなどの公害や原子力発電所における被曝労働の取材で知られ、著書に『闇に消される原発被曝者』『原発被曝列島』『四日市 樋口健二写真集』などがある。

おわりに

撮影に行く前は、いつも憂鬱な気分になる。

Tri-Xのフィルムを黒いプラスチックケースから取り出し、ジップロックに詰め込む作業をしながら、この黄色いパトローネに入ったフィルムを全部使い切れば、退屈だが安全な日本に帰ることができるんだな、と気持ちは暗く沈み、無口になっていく。

人間と戦争。

暴力が凝縮した決定的瞬間。

自分でも説明できない衝動に駆られ、戦争に惹かれ、誰からも求められていないのに写真を撮りに行く。

消毒されオブラートに包まれたような情報にうんざりし、現地で生身のやりとりをして生死の手触りを感じたかったのだと思う。

戦争に通い続けて理解できたのは「わからないことがわかった」ということだけだった。それは、手元に残った写真を撮ることができなかった写真のあいだにある不確かなものに似ている。

その日の食べ物にも事欠く人々が「生きたい」と強く願う世界と物が溢れた世界を行ったり来たりしていると、意識が朦朧とし、現実の芯がどこにあるのか見失って戸惑う

1996年、メキシコ南東部チアパス州カランサで農民運動を取材中の著者

ようになった。

仲間と離れて都心での生活を引きはらい、八丈島に住んでから、自分の中にあるドグマとひとり静かに向き合うことが多くなった。

そして、カメラを銛に持ち替えて、魚を突きに海に入る時間が増えていった。

群青色に染まった誰もいない海に潜って魚を探しながら泳いでいると、生きている実感がわき、瑣末な悩みなどうでもよくなっていく。

頭で余計なことを考えると酸素を消費し、長く潜っていられない。何も考えず頭を真っ白にしたほうがうまく潜ることができる。

水中で息を止めている時間が長くなればなるほど肉体は死に近づいていく。

そして息が続かなくなる前に、海の底から空と海の境にある青白く広がった太陽の光の束に向かって浮上する。

海は写真よりも直接的で新鮮だった。

島とブラックアフリカの往復を続けるうちに、人々の記憶の襞(ひだ)や個人史を通じて戦争を見せていきたいと思うようになっていった。

アンゴラ、シエラレオネ、リベリア、スーダン、コンゴ、ソマリア、ケニア、ブルンジ——ブラックアフリカでの撮

2000年、コロンビアの山岳地帯でELN（コロンビア解放軍）のゲリラ兵士と

183

影は、いつも被写体に自分の存在を試されているようだった。人は生まれてくる場所を選べない。持つ者と持たざる者の溝を埋めていくことで、荒れ地を開墾し土を耕してゆっくり少しずつ作物を育てていくような行為だった。

昨年の10月、アローシャスから「リベリアではエボラ出血熱のせいで物価が高騰して主食のコメの値段が上がって困っている。なんとかしてくれ！」とメールが来た。戦争が終わって10年以上たっても、リベリアの基本的な状況は何も変わってはいない。むせるような熱気と喧騒、そして、全身に怒りを込めて兵士たちに詰め寄ったアローシャスの姿を思い返す。夜のジャングルで兵士たちに襲われたときも、彼と一緒だったから逃げだすことができた。イスラエル軍に封鎖された難民キャンプに考えもなしに入り込み、スナイパーに撃たれそうになってオロオロしているのに、外国人を匿うとイスラエル当局に目をつけられて危険なのに、ドアの隙間から「こっちに来い！」と手招きして家に入れてくれたパレスチナ人の家族。彼らがいなかったら、撮影を続けることはできなかった。彼らの息遣いを感じ、彼らが困難に立ち向かう姿を見て、生きていくことを学んだ。

そして写真を選んだ以上、自分でいることを忘れずにや

2004年、リベリア北東部ニンバ州グレ、子供兵士エモンズと

184

ブラックアフリカでの撮影を終えた2011年、メキシコに渡って麻薬戦争を追うことにした。メキシコ中部の山中の小さな村で撮影中、「日本が大変なことになってるぞ、お前の家族は大丈夫か？」と、村人たちから口々に尋ねられた。

半信半疑で街場に下りてテレビをつけると、津波が家々を呑み込み、原発が爆発する映像を、CNNやBBCがエンドレスに流し、まるで日本の国土の半分がなくなったかのように報じている。不気味な白い放射能の煙が空に立ちのぼるのを見て、日本にまたも原爆が落とされたように感じ、ひどく惨めな気持ちになった。

そして自分が住んでいる八丈島で、水源地の近くにできるゴミの最終処分場の反対運動に関わる際に「これが反原発運動だったら、有形無形の圧力に耐え、自分の家に火災保険をかけて人生を活動に捧げなくてはいけなくなってしまうな」と思い、そこまで激しくないことに心のどこかで安堵していたことを思い出した。とても後ろめたくて嫌な気分だった。

メキシコの仲間は日本に住めなくなったらこっちに来ればいいと言うが、ともかく、日本に戻って自分の目で直接

2004年、リベリア北東部ニンバ州グレ、女の子供兵士たちと

確認したかった。

帰国してひと息ついたのち、燃費のいいスーパーカブを中古で買い、テントを積んで被災地をまわった。福島では、自分たちが見ないふりをしてきたことの結果として現場を見た。

それは、自分が当事者として初めて現場を見たということだった。

これまで海外の戦場で見てきた破壊された街とは異なり、きれいなままのゴーストタウンがそこにあった。軒先に洗濯物が干されたままの無人の家を前にして、住民たちがパニック状態で逃げだした情景が目に浮かんだ。

まるで時間が止まったような無音の中で、信号だけが馬鹿正直に規則正しく点滅している。防護マスクから伝わる自分の呼吸音だけを聞きながら、曇ったゴーグル越しにそんな風景を凝視していると、長いあいだここにいてはいけないと生存本能が警告する。被曝の恐怖は、戦場でときおり感じた、スナイパーに狙われているような不確かな殺意に対する怖れに似ていた。

事故発生時にメキシコにいたため現場到達が遅れたことと、放射能の恐怖をダイレクトに視覚化できないことがもどかしかった。

3・11後、日本にも転換期がやってくるかも、という淡

2004年、リベリア南部シノエ郡グリーンビル、国連軍のパトロールに同行するアローシャス

い期待は間違っていた。

安倍晋三首相は原発事故後の福島の状況を「アンダーコントロール」と説明し、節電をやめて煌々と輝く東京に五輪招致を推し進め、マスコミの多くはそれに追従した。アフリカの戦争の写真を雑誌に持ち込むと「海外ネタは日本人と直接関係ないものは基本的にダメ。国内ネタも原発と天皇制はタブーで記事としても商品にならないのだよ」と諭された。手渡された誌面をパラパラとめくっていると、原発の廃棄物を地層処分する計画のNUMO（原子力発電環境整備機構）のマスコットのモグラと有名人の対談記事が目に飛び込んできて「あ、そうですよね」としか言えなかった。

原発の再稼働と輸出、特定秘密保護法の制定、集団的自衛権の行使容認、武器輸出三原則の見直し、TPP（環太平洋戦略的経済連携協定）推進──。仮想の敵を作り出し、執拗にナショナリズムを煽る安倍首相をはじめとする政治家たちの姿に、日本の戦前の状況を重ね合わせるのは容易だ。

一点だけ異なるのは、日本が豊かになったぶん、自由に緩やかに生きる幅を持たされているということかもしれない。しかし、放牧されている牛のように柵の内側にいる限りは許容され、柵の外に出たら即アウトだ。

2004年、リベリア首都モンロビア、少し酔ったアローシャス

マスメディアは自主規制を強め、ニュース映像はモザイクだらけになった。事件報道では、連行される容疑者の手錠の部分にモザイクをかけ、容疑者でしかない彼らの顔を晒す。そのアンバランスは、彼らの意識に人権擁護はなく、自己保身のみが存在することを表している。

その一方、街中に監視カメラが設置され、スペクタルな全体主義的社会が出来上がった。

見えるものに実感を持てず、見られていることに慣れてしまった。

2013年、麻生太郎副総理大臣は憲法改正の手続きはナチスドイツの手口から学んだらどうかと真顔で発言し、昨年12月10日、特別秘密保護法は施行された。

そして昨年12月14日に行なわれた第47回衆議院議員総選挙では安部政権はあたかもアベノミクスだけが争点のように見せかけ、憲法改正や集団的自衛権については語らずに戦後最低の投票率の中で圧勝した。

以前、鹿児島の知覧にある特攻平和会館で、壁一面に張られた飛行服姿の兵士たちの色褪せたモノクロームのポートレイトと遺書を見たことがある。その多くは、あどけない少年の面影が残る10代後半から20代の若者たちだった。死を目前にして撮影された彼らの肖像から、逃れられない運命を悟った視線が突き刺さってくる。死の恐怖を押し

1998年から2010年までブラックアフリカ8カ国を撮影

殺して家族に別れを告げる遺書をいくつも読んでいると、行間から言霊が伝わり涙で視界がぼやける。自分たちが生きている時代が、為政者が若者を戦争に駆り出した過去へと逆行し、開戦前夜が再び現実になろうとしている。

戦争体験者の多くが亡くなった現在、本当の戦争を知らない世代が主流になったが、無言の圧力に屈してしまう日本人のメンタリティは戦後70年近くたっても変わらない。社会全体が大きな波で一人ひとりの人間を呑み込んでしまうと、それまでシーソーのように揺れ動いていた均衡は、事実の正誤、善悪に関係なく急激に崩れ、一方へと傾いていく。

戦争は人間の感情を無機質な記号に変え、民衆を強制的に加害者と被害者に分断する。

生の手触りを実感することが少なくなった日本人も、机上の観念を注入され純粋培養されると暴走するのかもしれない。

暴力が凝縮し結晶化した瞬間、加害者も被害者も人間の本性のすべてを否応なしに引きずり出される。

その狂気の結果は、両者の記憶から決して消し去ることはできない。

著者の取材メモ

189

最後にこの場を借りて以下の人たちに謝辞を述べたい。
この本を作るきっかけをくれた晶文社の鎌谷善枝さん。
この本を一緒に作りあげてくれた編集者の浅原裕久さんとデザイナーの落合慶紀さん。
現場で手助けしてくれたアローシャス・デイビッドと本多晋介さん。
名前は書ききれないがサポートをしてくれた仲間たちや家族、そしてパートナーの遊
彼らがいなかったら旅は続けられなかった。
本当にありがとう。

2015年1月 八丈島にて

亀山亮

著者の取材メモ

亀山亮略歴

1976年	千葉県に生まれる
1989年頃	ユージン・スミスや石川文洋、沢田教一らの写真に出合い、カメラマンを志す
1992年	初めてのカメラ、ニコンの一眼レフと50mmレンズを買う 高校の写真部に入り、PKO法案反対デモの他、多くのデモを撮影
1994年	三里塚の反対派農家に住み込み農作業を手伝うが、撮影には失敗する 写真学校の夜間コースに通う。渋谷宮下公園のホームレスを撮影
1996年〜	メキシコ、アメリカ、グアテマラを放浪する EZLN（サパティスタ民族解放軍）の支配地域に滞在し撮影
1998年	メキシコ、EZLNの支配地域で撮影を続け、1年間の国外退去に コンゴに入国し内戦の撮影を試みるが失敗
1999年	メキシコ、EZLNの支配地域で撮影
2000年	コロンビア、FARC（コロンビア革命軍）の支配地域で撮影 ELN（コロンビア解放軍）の基地に滞在し撮影 パレスチナで撮影中、イスラエル国境警備隊が撃ったゴム弾に当たり左目を失明
2001年〜	パレスチナ行きを繰り返し、撮影を続ける
2002年	父親が自殺 写真集『PALESTINE INTIFADA』出版
2003年	アンゴラ、シエラレオネ、リベリアで撮影 パレスチナの写真で、さがみはら写真新人賞、コニカフォトプレミオ特別賞を受賞
2004年	リベリア、スーダンで撮影 写真集『アフリカ 忘れ去られた戦争』出版
2005年	コンゴ、スーダンで撮影
2006年	コンゴ、ソマリア、ケニアで撮影
2007年	ブルンジで撮影
2008年	コンゴで撮影
2010年	コンゴで撮影
2011年	メキシコでドラッグ戦争の取材中に東日本大震災の発生を知り、帰国 津波の被害に遭った集落や、福島第一原発から20キロ圏内に住む人々を取材
2012年	写真集『AFRIKA WAR JOURNAL』出版
2013年	写真集『AFRIKA WAR JOURNAL』で第32回土門拳賞受賞

デザイン　落合慶紀(ガレージ)
編集　浅原裕久

戦場
せんじょう

二〇一五年二月五日初版

著者　亀山 亮

発行者　株式会社晶文社
東京都千代田区神田神保町一―一一
電話（〇三）三五一八―四九四〇（代表）・四九四二（編集）
URL http://www.shobunsha.co.jp

印刷　中央精版印刷株式会社
製本　株式会社宮田製本所

© Ryo KAMEYAMA 2015
ISBN ISBN978-4-7949-6863-0　Printed in Japan

JCOPY《（社）出版者著作権管理機構　委託出版物》
本書の無断複写は著作権法上での例外を除き禁じられています。複写される場合は、そのつど事前に、（社）出版者著作権管理機構（TEL: 03-3513-6969 FAX: 03-3513-6979 e-mail: info@jcopy.or.jp）の許諾を得てください。

〈検印廃止〉落丁・乱丁本はお取替えいたします。

好評発売中

バスラの図書館員　ジャネット・ウィンター　長田弘 訳
イラク最大の港町バスラ。ここの図書館で働く女性図書館員のアリアさんは、2003年、イラクへの侵攻が町に達したとき、蔵書を守ろうと決意。3万冊の本を自宅へ運ぶ。アリアさんは今も図書館再建への望みを胸に自宅の本棚、床、冷蔵庫の中まで本に埋もれながら蔵書を守り続けている。

そのこ　谷川俊太郎 詩　塚本やすし 絵
世界中で約2億1500万人もの子どもが、自分の意思に反した労働を強いられている。遠く西アフリカのガーナでカカオを収穫している「そのこ」と、日本にいる「ぼく」との日常を描いた谷川俊太郎さんの詩の絵本。「遊ぶ、学ぶ、笑う」。そんなあたりまえのことができない「そのこ」たち。

街場の憂国会議—日本はこれからどうなるのか—　内田樹 編
特定秘密保護法を成立させ、集団的自衛権の行使を主張し民主制の根幹をゆるがす安倍晋三政権とその支持勢力は、日本をどうしようとしているのか？ 危機的状況を憂う9名の論者による緊急論考集。「とりかえしのつかないこと」が起きる前に、状況の先手を取る思想がいま求められている。

たった独りの外交録—中国・アメリカの狭間で、日本人として生きる—　加藤嘉一
中国共産党による言論統制の下、反日感情うずまく中国で日本人として発言を続け、大学生たちとガチンコの討論を行い、アメリカではハーバードの権威主義と戦う日々……。18歳で単身中国に渡って以来、中国・アメリカという2大国をたった独りで駆け抜けた10年の「個人外交」の記録。

カーター、パレスチナを語る　ジミー・カーター　北丸雄二・中野真紀子 訳
元アメリカ合衆国大統領にしてノーベル平和賞受賞者ジミー・カーターが、和平追求の観点から米国・イスラエルによる歴代パレスチナ政策を検証する。政治の裏舞台を明らかにするルポルタージュであると同時に、貴重な歴史記録となっている。

中高生からの平和憲法Q&A　高田健・舘正彦
憲法をよく読むと、日本のあるべき姿がみえてくる。著者たちは、長年にわたって平和の実現をめざすための活動に携わってきた市民運動家。憲法全体をQ&A方式により、イラストを交えてとりあつかいながらも、とりわけ平和憲法について詳述する。日本国憲法全文掲載。

そして、憲法九条は。　姜尚中・吉田司 対談
戦後60年が過ぎ、日本の民主主義が根底から作り変えられようとしている。わたしたちが、今、直面している問題とは一体何なのか。ここに至る戦後60年とは、いかなるものだったのか。そして、わたしたちはどこに行こうとしているのか。アカデミズムの俊英とジャーナリズムの鬼才が語り合う。

要石：沖縄と憲法9条　C・ダグラス・ラミス
なぜ沖縄にたくさんの米軍基地があるのか？ それらは何のためにあるのか？ そのことと憲法9条、そして日米安保条約とはどんな関係があるのか？ 沖縄の米軍基地を考えることから、日本の戦後とアメリカの世界戦略が見えてくる。普天間基地移設問題の書き下ろし見解を付す。